PRESS DIONYSUS
2023

All rights reserved. Printed in the UK. No part of this book may be used or reproduced in any manner whatsoever without written permission except in the case of brief quotations embodied in critical articles or reviews.

First published in 2023 by Press Dionysus
PRESS DIONYSUS LTD in the UK, 167, Portland Road, N15 4SZ, London.

www.pressdionysus.com

Paperback ISBN: 978-1-913961-32-9
Copyright © 2023 by PRESS DIONYSUS.

ORİZONUN ÖTESİ

*"Kenar Notları"
ya da
bir "selfie"*

Metin Şenergüç

Metin Şenergüç
19 Kasım 1960, İzmir - 15 Aralık 2018, Londra

ANISINA SAYGIYLA...

Orizonun Arkası

Orizonun arkasına geçmek

Orizonu yakalamak

Orizonun ötesine geçmek

Aforizmalar - Sayıklamalar - **Deliriyum**

Orizonun Ötesi

"Kenar Notları"
ya da
bir "selfie"

Metin Şenergüç

ORİZONUN ÖTESİ

"Kenar Notları"
ya da
bir "selfie"

METİN ŞENERGÜÇ

Birinci Basım: Kasım 2023, Londra

ISBN: 978-1-913961-32-9

© PRESS DIONYSUS

Sayfa Tasarım ve Uygulama:
Rıfat Güler

egetan96@gmail.com

www.pressdionysus.com

İçindekiler

12	METİN ŞENERGÜÇ ANISINA
15	İzmir'den Londra'ya Uzanan Sürgün Yaşamı: Metin Şenergüç
18	Ressam Metin Şenergüç sanat anlayışını anlatıyor
19	Britanya'daki toplumun sanata ilgisi ve Türkiyeli toplum içinden çıkan sanatçı oranı nedir?
	METİN ŞENERGÜÇ'ÜN KATILDIĞI SERGİLER
21	Önsöz
25	Orizonun Ötesi
41	müzik
43	Tekrarın kutsaması-sultası ya da Sessiz estetik
47	Yaratma zorunluluğu
49	YAŞAM / -Yaşamın "şey"leri ya da bazı "şey"lerin yaşamı-
53	Havaalanları
55	"Şey"lerin yaşamı;
57	DİN/Karanlığın rengi siyah değildir, Karanlığın tonları...
61	Mutluluk
63	Özgürlük
65	Bellek-ANI
67	AŞK/Tutku
73	POLİTİKA/Geleceği hatırlamak
79	GEZİ
83	TARİH
89	Yeni başlayanlar için İngiliz-ce
95	YABANCI DİL - Sözcükler düellosu - Dillerin düellosu
98	SÖZCÜKLER - Sözcük Yığını

Efe'ye

METİN ŞENERGÜÇ ANISINA

Metin'in aramızdan ani ayrılışı Londra'da yaşayan dostları arasında derin üzüntü yarattı. Benzer duyguları paylaşan İzmirli yoldaşları ve ailesi kalabalık törenle onu yolcu etti. Artık okumaya, yazmaya, çizmeye ve özgürlüğe doymadan sessiz sedasız mezarlığın bir köşesinde ebedi uykusunda.

Metin son nefesini verene kadar yeteneklerini kullanarak, göz nuru dökerek yarattığı eserlerini bize bıraktı. Üç bin makale ve yüzlerce tablosuyla ona bakabileceğiz, onunla konuşabileceğiz ve onu her zaman yanı başımızda hissedebileceğiz. Sergide halkın beğenisine sunulan tablolarının her biri inceliğin ve zarafetin güzel örnekleri olduğunu anlayacak ve onlarla hasret gidereceğiz.

Metin, yakın tarihimize damga vuran sanat akımlarını ve kültür politikalarını felsefi ve politik argümanlar eşliğinde kendine özgü yöntemlerle çağdaş sanat vizyonunu Londra'daki yaşamı boyunca geliştirme gayreti içindeydi. Sanat eğitimini İngiltere'nin en prestijli üniversitelerinde yapmakla kalmadı aralıksız çalışarak sanatçı kimliğini ileri boyutlara taşıdı.

Metin, yaşamakta olduğumuz dönemin şartlarını doğru kavrayan, uzay çağında, teknoloji çağında, bilgi çağında, hep karşımıza çıkan, fikirlerin, zevklerin, beklentilerin çeşitliliğini ince hünerle çizdiği tablolarına yansıttı.

Karmaşık ama değerli bir varlık olan insanın ruhsal derinliklerine girmeyi amaç edinen Metin, SIKINTI - BOREDOM konseptine çalışmalarında geniş yer verirken, sessiz estetiği, zamanı, ölüm ve yaşamı, karanlığı kendi tarzıyla tablolarına aktardığı gibi, "sokakta sanat var, sanat benim silahım, sıfır noktasından sanata yeniden başlamak" sanatsal felsefeye ilgisi de çok fazlaydı.

Yazıp bitirdiği ama basmaya ömrünün yetmediği "Orizonun Ötesi" kitabında şunları yazar: "Sanat, 'güzellik'i aramaktır" der bazıları. Oysa güzellik, yer ve zamana göre değişir. Orizon çizgisi gibidir, yaklaştıkça kaçar güzellik".

Metin, sanatında ve politik analizlerinde her zaman bu diyalektiğin mantığına uydu. Bir nehir gibi durmaksızın sürekli akıp giden bir yöntem izledi. Kitabının önsözünde "Orizon çizgisi bir sona değil, arayışın sürekliliğine işaret eder" derken sonsuzluğa doğru akıp giden bir değişime olan sarsılmaz inancını vurgular.

Mutlak güzellik, orizonun arkasındadır. 'Güzel' yansız değildir; kimin kullandığına göre, bazen gizlenir, bazen de açığa çıkar. Sanatın çabası orizonun arkasına geçmektir; Yine de bunun bir 'Sisifos eylemi' olduğunu bilir.

Ürünleri ve kendisi hakkında çok az şey söylerdi. Çünkü o sanat dünyasının merkezindeydi. Bilinmezle bilinenin, sezilenle kavrananın, içten gelenle bilinç ürünü olanın, anlaşılması güç, karmaşık, anlaşılması zor bir yerde konumlanmıştı. Evi atölyesiydi onun, duygu ve düşünce dünyası, baştan sona bütün yaşamıdır, onurlu, duygulu kişiliğinin yanında çok ince bir insandı, sanatı neyse kendisi de öyleydi. Yapılan eleştirileri kendi içinde yalnız dünyasında tartışır, irdeler, sonuçlar çıkarmaya çalışırdı, en acımasız eleştiriyi kendine yöneltirdi. Ve kahrolası bir gecenin ortasında, yine yalnızken, ansızın ölüme yenik düştü.

Bir ressam, bir heykeltıraş, bir anlatı yazarı olan Metin, aynı zamanda yaratıcı bir politik analizciydi. Çok fazla emek ve zaman harcayarak yarattığı "Yandaş Faşizm" makalesiyle şimdi toprağında gömüldüğü ülkesini tahrip eden AKP faşist rejimini ilk ve doğru analizini yapan kişiydi. Politik rejimin zorbalığına rağmen emeğin hakkı olan uygar bir yaşam, adalet, hak eşitliği savaşım veren insanların direnişlerine yakından ilgilenir araştırırdı. "Gezi" ve "Sarı Yelekliler"in direnişlerini ölmekte olan eskinin yerini alacak yeninin doğum sancıları olarak görmüştü. Özellikle ülkede müzminleşen karamsarlık, umutsuzluk, öngörüsüzlük, ülkeden habersizlik hastalığını acımasız eleştirir umutsuzluğu yıkacak direniş kıvılcımı olmak için gerekirse kendisini en önde feda etmeye hazır olduğunu açıklamaktan çekinmezdi.

Ölüm, bir sanatçımızı, bir sanat düşünürümüzü ve özgürlük savaşçısı bir yoldaşımızı aramızdan aldı gitti. Ölüme inat onu eserlerinde ve kavgamızda yaşatmaya devam edeceğiz.

Sümer Erek, Rıfat Güler ve Mehmet Taş

İzmir'den Londra'ya uzanan sürgün yaşamı: Metin Şenergüç

Metin Şenergüç sürgün yaşamında çocukluk hayali sanatçı olmayı başardı. İngiltere'nin en iyi sanat okullarında üniversite ve lisansüstünü bitiren Şenergüç, Türkiyeliler arasında bir elin parmaklarını geçmeyen ressamlar arasında yer aldı. Metin Şenergüç Londra'daki Türkiyeliler arasında köşe yazarlığı ile de tanınıyordu.

Otoportre

15 Aralık 2018 tarihinde Londra'da kalp krizi sonucu yitirdiğimiz Metin Şenergüç, 19 Kasım 1960 günü, İzmir'de bir işçi çocuğu olarak doğar. Ailede beş kardeşin üçüncüsüdür. İlkokuldan liseye kadar eğitimini başarıyla yürütür. Özel Çamlaraltı Lisesi son sınıfında *"Yaşamımın başlangıç noktası"* dediği politikayla tanışır. Metin Şenergüç'ün sözleriyle aktarırsak, politika her yönüyle yaşamını belirlemiş ve yön vermiştir.

TKP davasından iki yıl yattığı cezaevi yaşamında üniversite sınavına girer, 12 Eylül darbesini koğuşunda karşılar. Cezaevinden tahliye olduktan kısa süre sonra yeniden tutuklanacağını anlayınca 1982 yılında, kaçak yollarla Yunanistan'a gider. Yunanistan'da kendisi gibi pek çok Türkiyeli politik göçmenle karşılaşan Şenergüç, ölümünden kısa süre önce *"Garip bir şekilde bugün de Yunanistan göçmenler için hâlâ ilk ama son durak değil. Yunanistan'ın tarihsel rolü olsa gerek."* yorumunu yapmıştır.

Yunanistan'da yaklaşık 5 yıl politik sığınmacı olarak yaşadıktan sonra 1987'de Belçika'nın başkenti Brüksel'e yerleşmeye karar verir. "Çok muhafazakar" olarak tanımladığı Brüksel'deki Türkiyeliler arasında, 2 yıl kadar kaldıktan sonra tekrar Yunanistan'a döner. Kısa bir süre sonra da Almanya'da yaşamayı dener.

Üniversite okumak için 1990'da Londra'ya gelen ve politik sığınma isteyen Şenergüç, Türkiyeli toplumun yoğun olduğu Hackney ve Haringey'i mesken edinir. Üniversite öncesi kursları tamamladıktan sonra 1994'de **Camberwell School of Art**'ın Güzel Sanatlar Resim bölümüne girer. 1998'de de master için **St. Martins School of Art**'a başlar ve iki yıl sonra mezun olur.

Çocukluk yıllarında ressam ya da mimar olma hayalini sürgündeki fırtınalı politik yaşamına rağmen gerçekleştiren Şenergüç *"Politikanın yanında ikinci bir element daha eklendi. Sanat da yaşamımı belirlemeye başladı, iki ayağım üzerinde yükseldim."* diyerek geldiği noktayı tanımlar.

Londra merkezli Açık Gazete'nin de içinde bulunduğu bazı demokrat medyada köşe yazıları yazan Şenergüç, yazma serüvenini; *"Bazen okuyup yazıyorum, sonra geri çekilip resim yapmaya başlıyorum. Yazmak da yaratıcı sürecin bir parçası benim için."* sözleriyle ifade eder.

İngiltere, Yunanistan ve Türkiye'de kişisel ve karma sergilere katılan Metin Şenergüç'ün yayımlanmaya hazır iki kitap çalışması da bulunuyor. Metin Şenergüç'ü 15 Aralık 2018 tarihinde Londra'da geçirdiği bir kalp krizi sonucu yitirdik. Anısı önünde saygıyla eğiliyoruz.

Ressam Metin Şenergüç sanat anlayışını anlatıyor

"İzm'ler hiç bir zaman beni ilgilendirmedi. Yani onlara bir kılavuz gibi bakmadım. İçimden geldiğini, sezgilerimi kovalamayı seçtim. İzlediğim stratejiyi 'aynılıklar içinde farklılıklar aramak' olarak özetleyebilirim. Bir 'şey'i tekrar ediyorum. Bir elin hareketiyle ortaya çıkmış bir çizgi, bir şekil, sembol ya da başka bir şey de olabilir bu. Tekrarlanan şey taaa ki değişime uğrayıncaya kadar. O anı, tekrarlanan neyse onun dönüştüğü noktaya gelince anlayabilirsiniz zaten. İngilizce'de 'Mark Making' denilen herkesin eli, çizgisi farklıdır. Onu arıyordum belki de."

"Sanat günümüzde yüzde 20 yaptığın işlerle, kalan yüzde 80'i ise kendini pazarlamakla ilintili... Kapitalist bir ülkede yaşıyoruz. Sanatın metaya dönüşmesi yeni bir şey değil ama sanatçının da bir birey olarak metaya dönüştüğünü görüyorsunuz artık. Galeri sahibi ya da küratör sanatçının yapıtlarını görmeden daha sanatçıyla konuşurken veya sadece CV'sine bakarak bile karar verebiliyor, eğer kendinizi iyi pazarlıyorsanız. Bu açıdan çok yeteneksizim."

Britanya'daki toplumun sanata ilgisi ve Türkiyeli toplum içinden çıkan sanatçı oranı nedir?

"Türkiye'deki toplumsal yapıyı biraz yansıtıyor galiba... Londra'da yaşayan Türkiyeli toplumun oranına göre aslında sanatçı sayısı az değil. Belli bir düzeyde eğitim almış insanlar, eğitimli kesimin bile sanata ilgisi yüzeysel, bilinçli değil. Ancak yüzde 10'unun ilgili olduğunu söyleyebilirim. Bu kesim, sanatsal üretimi satın alma konusunda da sorunlu. Sanatçının haliyle ürettiğini gösterme yanında satma gibi bir sorunu da var. Ne yazık ki ürettiği sanatı ile yaşamını sürdüren bir sanatçı bizim toplumda tanımıyorum. Sadece bizim için değil, genelde sanatçının 'kaderi' bu diyebilirim. Bu anlamda bir İngiliz sanatçıyla kaderimiz farklı değil. Sadece sanat üretimiyle yaşayamıyorsun. Ek iş yapmak zorunda kalıyorsun. O zaman da sanat üretimine ayırman gereken zamandan çalındığını hissediyorsun. Bu da insanda tahta-zımpara misali bir yıpratma yaratıyor..."

METİN ŞENERGÜÇ'ÜN KATILDIĞI SERGİLER

2017 the need to doodle 5th Base Galery, London UK

2016 Mayıs, Dystopia, Petit Coin Art Galery, Londra

2009 Intecrossing Lived, Unit 4 Edmenton Shopping Centre, London, UK

2008 Across the Grain, Forty Hall, Enfielf, Middlesex, UK

2001 What IF? In residence, in transit Teesdale St. London, UK

2001 What IF? Reflections on Choice Kifisias, Athens, Greece

Önsöz

Sanat üretiminin içinde yer aldığı kültürel, politik ve ekonomik koşulların yapıt üzerindeki etkisi özsel bir olguysa, sanatçının yaşamla ilgili düşüncelerinin, yapıtların karakteri hakkında bazı bilgiler vermesi de doğaldır denebilir.

Sanat pratiğinde bir fikrin doğuşu ve bunun materyaller aracılığıyla bir yapıta dönüşmesi sürecinde deneyim ve sezgilerin katkı oranlarını kontrol etmek, veya belirlemek mümkün değildir. Doğuşla birlikte birikmeye başlayan yaşanmışlıkların sezgilerle birlikte yoğrularak oluşturduğu deneyim, bir 'doğallık' içinde yatağına yerleşir ve sanat pratiği sürecinde sezginin rastlantısal dışa vurumlarıyla bilincin zorunlulukları bir şekilde esere sızar. Usun verdiği emirlere elin gönülsüz yaklaşması ya da elin kendi başına tuvale atıverdiği boyanın usun itirazıyla karşılaşması, sezgi ve deneyimler arasındaki sonsuz çatışmanın bir dışavurumudur. Ne ki, bu çatışma, düşüncelerin ve estetik duyumsamanın ileri sıçraması için gerekli bir unsurdur aynı zamanda.

Bir sanatçının, "ne yapıyorum?", "neden bunları yaratıyorum?", sorularının yanıtlarını bu bağlamda bir matematik formülünün sonuçları gibi vermesi olanaksızdır. Yine de yaşamı yorumlayışı, yaşama yaklaşımı ve dünyaya bakış perspektifi, sanatçının estetik arayışları hakkında bulgular, sanatsal diliyle ilgili göstergeler sunabilir.

Bazen sanatçı bu bilgileri farkında olmadan da toplayabilir. Çiziktirme defterlerinin kenarlarına yazılmış kısa notlar, aforizmatik düşünce 'kırıntıları', bir deyiş, o anda ilginç geldiği için (nedenini bilmeden) not düşülen bir haber, hatta tek bir sözcük bile bir puzzle'ın parçaları gibi, sanatçının "neden böyle yapıyorum" sorusuyla ilgili düşünsel bir "resim" oluşturabilir.

Yıllar önce sözcükler yerine, sadece çizgilerden oluşan bir günlük tutuyordum. Bu defa, düşüncelerle "çizilmiş" bir günlük yapmak istedim. Aforizmalar, çizgilere en yakın formattır. Çizgiler gibi, ilk bakışta erişimi kolay, ilksel, evrimsel bir karakteri vardır. Sezgilerle bilinç arasındaki gerilimi kısa yoldan ve daha net ortaya çıkaran bir yöntemdir.

Yıllardır tuttuğum çiziktirme defterlerini böyle bir amaçla kurcalamaya başladım. Onlarca defterin sayfalarında orada, burada duran düşünce derlemelerinin bir araya gelince bir 'resim' oluşturmaya başladığını farkettim. Bunları başkaları için değil kendim için yazmıştım. Ara ara geri dönüp baktığım bu kenar notlarının, yazılması üzerinden zaman geçtikçe anlam değiştirmeleri ve sürekli yeni fikirlere gebe olmalarıydı beni cezbeden. Bu bağlamda, düşünsel profilimi de veriyordu bu aforizmalar. Bir otoportre gibi; ya da güncel deyimle, düşünsel bir 'selfie' gibi. Her aforizmayı, yüzdeki bir çizgi gibi görmeye başladım. Yaşlandıkça değişen, ama bazı unsurların ana hatlarıyla kalmasında olduğu gibi.

Portreler, portresi yapılan kişi yanında, resmi boyayan ressam hakkında da bilgi verir. Seçilen renkler ve tonları, üslup, biçem, fırça darbelerinin karakteri, komposizyon, kısaca tuvalde yer alan her şey, portresi yapılan kişiyi betimlemesi yanında, sanatçının karakterini de yansıtır. Başka bir deyişle, bir portreye bakarken onu boyayan ressama da bakarız ya da boyayan sanatçı, portresi boyanan kişinin gözleriyle bize bakar. Edebi anlamda benim yazdıklarımla okuyucunun okudukları arasında fark olması kaçınılmazdır. Ancak benim beklediğim, biraz da okuyucunun kendini okuyabilmesiydi. Pratiğini görsel sanatlarda yapan biri olarak, yazıyı, hem resimlerle birarada sunmak, hem de bu ikisini semantik/zihinsel planda biraraya getirme çabası kaçınılmazdı.

Bu kitapta yer alan düşüncelerin böyle bir edimi (portre çizmek) olduğunu ifade etmek, okuyucudan her düşünceyi performatif (edimsel) bir karakterde yorumlama beklentisini de doğuruyor: Diğer bir deyişle, her okuyucunun düşüncelerden yola çıkarak kendi başına bir portre çizmesi veya konuşlandırılan/formüle edilen düşünceleri kendi düşünceleriyle karşılaştırması beklentisi. 'Numaralanmış resimler' gibi, her rakamın yanında bulunan noktayı sırasıyla birleştirerek bir resim, zihinsel bir portre ortaya çıkarmak. Notlar içine gömülmüş insanı bulabilmek için, eldeki metin ve varolan realite arasında bir uyum aramadan, metni, bilişsel (cognitive) bir "harita" gibi kullanmak. Bu pratiği, paletini ana renklerle sınırlayarak soyut resimler yapmaya benzetirsek; ana renk blokları halinde sunulmuş düşüncelerden oluşan 'Mondrianisk üslup'da diyebilirim buna.

Bu yaklaşım bazı soruları da gündeme getirdi: "Kenar notları"nı biraraya getirerek; tek tek düşüncelerin seçimi, farklı konularda da olsa, kesiştikleri noktalar, düşüncelerin kaynaklandığı yerler ve yönlendikleri mekan, geldiği düşünce havuzlarının karakteri, yani her bir düşünce derlemesi, bir çizgi veya renk tonlaması gibi portreyi tamamlayan bir unsura (nasıl) dönüştürülebilir-mi? Düşüncelerin çizgilere dönüşmesi, (veya portre resmini çizen ve oturan kişi) analojisinden yola çıkarak, politik düzlemde, karşıtın portresi (okuyucu) üzerinden de kendini tanımlamaya varabilir miyim? Sanatı, karşıtların birleştiği noktaya yani politikanın başladığı noktaya, böyle bir olumsuzlama ortamına, gerilim içine çekersek; "portreyi çizen benim, ancak resimdeki 'karşıtım'; bu ikimizin portresi" sonucuna varabilir miyiz? Burada, belki de bu gerilimi yumuşatacak, unutulmaması gereken bir nokta da vardı benim için; nasıl ki, bir yüzün hiç değişmeden kalması imkansızsa, düşüncelerin de zaman içinde aynen kalması beklenemezdi. Bu bağlamda, daha yazılırken güncelliğini yitiren bir özelliği de vardı bu projenin.

artist statement

— Günümüzde çağdaş sanatçılardan "Ne yapıyorum?", "neden böyle yapıyorum?" sorularını yanıtlamaları beklenir. Sanatçının, nereden geldiği, nerede olduğu ve nereye gitmek istediğini bilmek ister resmi kurumlar. Bilinçli bir üretimin başat temeli olarak algılanır bu. Bilincin sezgilerin, anlatımın da görselliğin önüne geçtiği çağımızda bu sorular çoğu zaman "ben kimim?" sorusuyla da bağlantılıdır.

Sanatçıların "Ne yapıyorum?" sorusunu, "neden böyle yapıyorum?" sorusundan yola çıkarak, yani yaşamdan sanata doğru bir düzlemde yanıtlayarak 'sanatçı beyanı'nı ters bir yönden açımlama...

"Orizon"

"Orizon", (ufuk çizgisi) gerçekte olmayan, ama varlığı konusunda herkesin hemfikir olduğu tek politik 'çizgi'dir. *'Büyük Patlama'*dan sonra oluşmuş dünyamızın ilk çizgisidir, belki de. Dünyanın yuvarlak olduğunu müjdeleyen, bu anlamda bilimin de doğuşunu simgeleyen ilk göstergedir. Bu kitapta, Türkçe'deki 'ufuk' yerine, Yunanca, *'opíζων'* veya İngilizce'de *'horizon'* sözcüğünden yola çıkarak 'orizon' sözcüğünü kullandım. Yabancı bir kelimenin verdiği esneklik, yeni anlamlar için yarattığı boşluklardı belki de beni cezbeden. 'Orizon' sözcüğünün tınıları daha ilksel, daha fazla bilinmeyene gebe ve gizemli geldi bana.

Kitaptaki düşünce notlarının genel doğrular gibi anlaşılmaması için de, "Deliriyum" (Sayıklamalar) alt başlığını tercih ettim. Belli bir zaman ve lokalite içinde ve yine belli bir politik duruştan bakan biri olarak derlediğim düşüncelerdi bunlar. Belli bir dönem içinde yaptığım çalışmalarla ilgili bir 'sanatçı beyanı' da denebilir.

resimler

Kitapta yer alan resimler çeşitli dönemlere ait çalışmalarımdan oluşuyor. Bunlar ne metnin illüstrasyonları ne de yaptığım çalışmaların teorik açılımları: resimler, genellikle düşünceleri doğuran ya da onlarla birlikte, yaratma sürecinde ortaya çıkan görsellerdi. Resimler ve düşünce notlarının yanyana getirilmesi, görsel pratikle, düşünsel eylemin keşiştiği veya ayrıldığı, sezgi ve bilincin karşılıklı etkileşimi, çakıştıkları, çatıştıkları noktaları yakalayabilmek anlamında bilişsel bir deneyim üretme çabasıydı.

Sözcükler yığını

Kitabın son bölümündeki sözcükler, genelikle kitapların sonunda, metin içinde kullanılan sözcüklerden oluşan bir kaynak dizin değildir. Kitap okurken, yolda duyduğum, bir yerlerde görüp defterlerimin kenarına not aldığım sözcükler. Bu sözcükler, cümle içindeki anlamları dışında bir şeyleri tetikleyen, yeni düşüncelere gebe bırakan, başka sözcüklerin alanlarına girmeye çalışan, kavramlaşmak için canatan sözcüklerdir: yolda farklı yükseklikteki kaldırım taşlarına takılıp tökezlemek gibi, bir metin ya da diyalog içinde zihne takılıveren sözcükler.

Orizonun Ötesi

1. "Sanat, 'güzellik'i aramaktır." der, bazıları. Oysa güzellik, yer ve zamana göre değişir. Orizon çizgisi gibidir, yaklaştıkça kaçar güzellik.

2. Orizon çizgisi bir sona değil, arayışın sürekliliğine işaret eder.

3. Mutlak güzellik, orizonun arkasındadır.

4. 'Güzel' yansız değildir; kimin kullandığına göre, bazen gizler, bazen de açığa çıkarır.

5. Sanatın çabası orizonun arkasına geçmektir; Yine de bunun bir 'Sisifos eylemi' olduğunu bilir.

6. Güzelin diyalektiği: (*)

 Sanatın olumsuzlama karakteriyle, sıradan günlük yaşamın yalın karşıtlığında,

 sanatsal gerçeklik ve yaşamın gerçekliği arasındaki çatışma, çekişme, çakışmalarında, (3-Ç)

 birey olarak sanatçının uyumsuzluğu ve uyum üzerine kurulan toplumda,

 estetiğin kuramsallaşmaya karşı direnmesi, yaşamın kuramlarla anlam bulmasında,

 "yalan"ın sanat ve yaşamdaki yerlerinde,

 yaşamın yasakladığı olguların sanatın konuları olabilmesinde,

 yaşamın yapamadıklarını sanata yaptırmasında,

 içinde yaratıldığı kültürün izlerini yaşıyan 'güzellik normalarıyla, kendine özgü bir güzellik yaratma çabası içindeki

 sanatçının pratiğinde,

 ... gizlidir. (*)

7. 'Kültür' diye adlandırdığımız davranış, görüş, duyum ve değerler bütünü, soyut bir olgu değil, bir coğrafyada belli bir insan grubu tarafından toplumsal bir uzlaşmayla, diğerleri arasından ayıklanmış ve seçilmiş 'şey'lerdir. Organik bir valıktır kültür. Geleneksel bir yemekten, dini bir ritüele, giyim-kuşamdan sanat eserlerine kadar, "cisme" bürünmüş varlıklardır.

8. İçinde yaratıldığı toplumsal/sosyal çevreden hiç etkilenmemiş, kültürden gelen her türlü etki-katkıdan ve yine bu kültüre gönderme yapmaktan tamamiyle korunmuş bir sanat yapıtı yoktur. Gerçekte bir yapıtı "sanat eseri" olarak tanımlayabilmemiz için Homo Sapien olarak insanın şimdiye kadar yarattıklarıyla -asgari orandabir "benzerlik" taşıması gerekir. Sanat üretiminde esere anlamını veren, büyük oranda eseri ortaya çıkaran düşüncenin konumu ve ona kaynaklık eden "koşullar"dır.

9. Kant, Yargı Gücünün Eleştirisi'nde "estetik"in bir kuram ya da bir beğeni yargısı olmadığını ileri sürer. Deleuze ise, düşünmeye zorlayan 'şey'in gösterge olduğu dile getirir. Öyleyse sanat yapıtı bir "fikir"dir. Sanat tarihi de sanatla ilgili fikirlerin tarihi. (*)

10. Sanatçının kendine özgü bir rasyonalitesi vardır; karıştırdığı ana renklerden nasıl ara renkler elde ediyorsa düşüncelere yaklaşımı da öyledir. Bu yöntemde belirleyici olan "beyaz" renktir. Sonsuz sayıda ara tonun yakalanması beyazla mümkün olur. Sanatçının rasyonalitesi, elindeki "beyaz"ın oranıyla sınırlıdır. Sanatçının varlığı "beyaz"dır. Sanatçı "beyaz" bir varoluşta yaşar. (*)

11. Sanat, rutinler içinden süzülüp gelen 'şey'lerin cisme dönüşmesidir.

12. Sanat, aynılıklar içinde, farklılıkları bulma eylemidir.

13. Sanat, bir enerji kaynağıdır. Bunu, ancak o kaynağı kullanabilenler farkındadır.

14. Bataille'e göre sanat, (resim) tuval üzerine izler, işaretler koymak değil, yüzeyi bozmaktı. Peki, ya herşey sadece bir yüzeyden ibaretse....?

15. Yetenek ve imgelem gücü sanata başlamak için gereklidir. Yine de, yaşamın her gün önüne çıkardığı seçenekleri yaratma 'ihtiyacı', yaratma 'zorunluluğu' lehinde vermektir sanatın kapılarını açan, bireyi sanatçı yapan.

16. Sanat, kişiye, olmak istemediği bir kişiliğe direnme alanı açmasına yardımcı olur. Sanatçı bu alanda kendi (istediği gibi) olarak kalmanın olanaklarını yaratır.

17. Sanat, bireyin, içinde yaşadığı toplumla arasındaki eleştirel mesafeyi koruması için üzerinde durduğu bir platformdur.

18. Sanat, gözlemlenen 'şey'lerin çözümlendiği, yeni pozisyon, alışkanlıklar ve görüşler üretildiği bir yöntemdir.

19. Bireyin toplumla sürtüşmesinden ortaya çıkan 'artık', sanatın 'hammadde'sidir.

20. Birey ile toplum arasındaki boşluğu/aralığı ödün vermez bir biçimde ifade eden sanat ürünleri radikaldir. Ancak bu aralıkta üretilmiş ürünler kendisini statükodan bağımsızlaştırmayı ve kendi var oluş koşullarını yaratmayı başarabilir.

21. Gerçeklik, yenilik ve başka bir dünya tasarımına olanak veren bir 'eleştirel mesafe'de üretilen eserler, kültür endüstrisi ile ilişkisini kesebilir.

22. Bir sanat yapıtının verdiği haz, estetik bir tokluk yaratıyorsa, o yapıt 'bitmiş' bir eserdir. Büyük eserler açlık yaratır, yeniden üretmenin koşullarını hazırlar.

23. Sanat yaşamla ilgilidir, ancak onun yerini alamaz.

fisherman's knot

24. 'Sanat dünyası' ne gündelik gerçekliğin süslenmiş bir yeniden sunumu, ne de düşsel, sanrısal bir uzamıdır; bu iki olgudan da bazı özellikler taşımasına rağmen sanat, kurgusal bir gerçektir.

25. Sanatı yaşamın kendisine dönüştürme, yaşamla sanatı kumdaki ayak izleri gibi endeksel bir görünümde özdeşleştirme çabası sanatla yaşam arasındaki mesafeyi ortadan kaldırmaz. Yaşamı bir "çerçeve" içine alıp asabilir, "sanatım, yaşamım; yaşamım, sanatımdır." diyebilir veya atölyenize "fabrika" adını verebilirsiniz. Yine de bu sanatın, yaşamın yalın gerçekliğiyle veya bir zımpara fabrikasıyla arasındaki toplumsal ayrılığı ortadan kaldırmaz.

26. Sanat bir kurtuluş vadetmez. Ancak geçici süreler için sığınma adacıkları yaratır. Bu ada bir sürgün adası da olabilir, bir Atlantis de.

27. Sanat, kategorileştirmelere karşı direnir; özellikle toplumsal kaynaklı sınıflandırmalara.

28. Acılarından şikayet edenlere 'hasta' denir. Onları bir 'malzeme' olarak kullananlara 'sanatçı'.

29. Sanat eleştirmeni, bir sanat eserini kendi bilgi ve deneyimlerini kullanarak tamamlamaya çalışandır. (*)

30. Sanat izleyicisi, sanat eserini zihninde yeniden ürettiği oranda esere yaklaşır. (*)

31. Sanat eleştirmeninden bir eseri tamamlaması beklenir; izleyiciden ise, yeniden üretmesi. (*)

32. Sanat, olumsuzlama gücüyle, "Benim gibi olma!", "Böyle yapma!" der izleyiciye. Eğer, izleyici de bu öneriyi kabul etmiş olsa sanat ortadan kalkardı.

33. Olumsuzladığı toplumun içinde yarattığı özerk bir uzamda yaşayan sanat, varlığını, paradoksal olarak toplum içindeki bu 'yoksunluğa' borçludur. Sanat bu bağlamda, doğası gereği 'kötümser'dir denebilir. Yine de bu, ilerici bir kötümserliktir.

34. Sanat ve gerçek, bir mıknatısın negatif uçları gibidir; birbirlerini iterler. (*)

35. Büyük bir sanat yapıtına tam olarak yaklaşmak mümkün değildir. O her zaman izleyiciden uzaklaşarak, eleştirel mesafesini korur.

36. Her bireyin yaşamdaki 'iz'i farklıdır. Bu izi bir 'gerçek'e dönüştürenler sanatçılardır.

37. Bir eser, sanatçının 'iz'inden başka bir şey değildir.

38. Sanat, bireyin 'iz'ini aramada en etkili yöntemdir.

39. Çizmek, karanlıkta yol bulmaya benzer. Çizgiler sanatçının feneridir.

40. Bir renk etkisini, çevresini saran diğer renklere borçludur. Renkler de insanlar gibi sosyal 'varlık'lardır.

41. 'Muhafazakar sanat' diye bir şey yoktur. Bu iddiadakiler genellikle, kolektif belleğin kodlarını kendilerine göre değiştirmek isteyenlerdir. (değiştirerek sadece kendi -gibi olanların- erişimlerine hapsetmek siteyenlerdir.) Sanat, doğası gereği aykırı ve uzlaşmazdır. Muhafazakar kültür, var olana sarılır, değişmek düşüncesi onu dehşete düşürür. (*)

42. Sanat hiç bir şeyi kanıtlamak zorunda değildir; kendi gerçekliği dışında.

43. Zamanın dışında, kültürlerin ötesinde 'mutlak' bir yaratı (sanat eseri) ancak;

> bütün çarelerin tükendiği,
> olasılıkların ortadan kalktığı,
> yolların bir yere çıkmadığı,
> 'araç'ların çalışmadığı,
> gidilebilecek yerlerin bittiği,
> sorulabilecek soruların tükendiği,
> yanıtların yetersiz kaldığı,
> yakının uzak, uzağın yakın göründüğü,
> mesafelerin ortadan kalktığı,
> ateşle suyun değişmeden yanyana durabildiği,
> vadilerde yankıların geri gelmediği,
> sözcüklerin nesneleri imlemediği,
> şekillerin biçimlerini yitirdiği,
> ışığın renkleri aydınlatamadığı,
> gecenin şafağa izin vermediği,
> karanlığın kaçınılmaz göründüğü,

günde yaratılabilir, ki aynı zamanda bu, insanlığın son sanat eseri olacaktır.

44. Darwin'e göre, evrimsel sürecin galipleri, değişen koşullara uyum göstermeyi başaranlardır. En karakteristik özelliği 'uyumsuzluk' olan sanatçının sonu mu yaklaşıyor o zaman? Ya da Darwin'in hesaba katmadığı bir şey mi vardı?

Duchamp'ın, Dadaistlerin "karşı-sanat" nosyonu, bu anlamda (evrimsel seçicilik) sanatın, dolayısıyla sanatçının ortadan kaldırılması üzerine kurulmamıştı. Toplumdan gelen 'anlamsızlıkları' (buradan kaynaklanan toplumla olan uyumsuzluklarını) yapıtlarının içeriğine taşımalarıydı onların bu 'son'u ilan etmelerinin ya da 'susma'larının nedeni. Oysa günümüz sanatında 'anlamsızlık', sanatçıdan kaynaklanan, kökleri sanatçıda görülen bir olguya dönüştü. Günümüz sanatçısı, sanatın toplumsal 'işlevi'ndeki anlamını epistemolojik bağlamdan çıkarıp, ontoloji sınırlarına taşıyarak 'türünü' garantiye aldı. Kendini evrimsel dönüşüme kurban etmemek için yaptığı çok basitti sanatçının; özne ve yüklemin yerini değiştirerek, anlamın diyalektik dönüşümünü kendi lehine çevirmek. Sanatı günümüzde müzeler, galeriler, küratörler, bienaller meşrulaştırır. Duchamp pratiği, epistemolojik bir soru olan "sanat nedir?" sorunsalını, 'yapıt'ını (ontolojik bir varlık olarak çevresinde bulduğu sıradan bir nesneyi) doğrudan müzeye taşıyarak aşmıştı. Böylelikle "sanata nasıl değer biçeriz?" sorusunu da, "sanatçıların ürettiği 'şey'e sanat denir." önermesiyle yanıtlamış oluyordu. Darwin'in sunduğu epistemolojik olguyu (semantik bir oyunla) ontolojik bir olguya çevirerek 'türünü' kurtarması gerçekte sanatçının, evrimsel sürecin doğal yasalarına 'uymak'tan başka bir şey yapmadığını kanıtlamış olmuyor muydu? Darwin yine haklı mı çıktı?

Öyleyse;

- "Sanatçıların ürettiği 'şey'e sanat denir."
- "Sanatçıyı iktidar kurumları (müze, galeri, küratör vb.) onaylar."

tasımlamalarından,

- "Güncel sanat, iktidarın 'görsel' tezahürleridir."

sonucunu çıkarabilir miyiz?

45. Modern sanat, insanın dünya ve evrenle ilgili bilgilerini kökten değiştiren buluşlar ve endüstriyel devrimler çağında ortaya çıkmıştı. Postmodern sanat ise, neoliberalizmin serbest-pazarla birlikte globalleştiği, sermayenin önünden sınırların kaldırıldığı küresel dünyanın 'resmi sanat'ıydı.

46. İnternet ve enformasyona erişimde devrimsel sıçrama, sibernetiğin gelişmesi ve bilgisayar senkronizasyonunun ortaya çıkması, ürünlerin standartlaşması yanında, duyumların yerine bilgisayar yazılımlarının geçtiği, tarihte benzeri görülmemiş bir 'aynılaşma' süreci yarattı.

 Dijital dünyanın olanaklarıyla 'gerçek zaman' (*real-time*) nosyonu sanatı da anlık, 'şimdi' içinde hareket etmeye yönlendirdi. Sanat, izleyicide estetik bir açlık, sanatsal bir ihtiyaç yaratma olup olmadığını sorgulamadan, ona düşünme zamanı vermeden, koşullanmış refleksleriyle anında tepki göstermesini istedi. Anlık zevkleri tüketmeye alışmış izleyici de pasif bir 'bakan'a indirgendi.

47. Günümüzde sanatın, "son izlenme tarihi" uyarı notuyla izleyiciye ulaşmasında fayda vardır. Ortalama bir izleyici, bir eserle karşılaştığında, sanatla ilgili bilgi ve deneyimine göre değişebilecek, bir kaç saniye içinde karar verir. İzleyici ve eser arasındaki bu etkileşimin neredeyse 'ansal' olması görsel sanatın bir dez-avantajıdır. O noktada ilişki kurulur veya biter. Bu karşılaşma anının görsel sorunlarını çözmek sanatçının sürekli -her eserde- önünde duran bir sorunsaldır. Kendi sanatsal dil ve estetik duyumsallığından ödün vermeden piktoryal bir çözümlemeye gidebilir ya da popülist bir yaklaşımla, sunumla 'an'ı kurtarabilir.

48. İkinci yolu seçenlerin çoğunlukta olduğu çağdaş sanatsal pratik, duyumsatarak dönüştürmeye önem vermez; bilgiyi merkezine taşıyan, beyne yönelik bir pratik izleyen ve bilinci hedefleyen sanat eserlerinin 'iletişim'i tek ana unsur olarak görmesi bu nedenledir. Varılacak yer/nokta amaçtır; süreç/yolculuk ortadan kalkmıştır. Bu nedenle, bugünün sanat dünyası sanatçılara değer biçer, sanata değil.

49. Günümüzde kimlikler bir promosyon aygıtına dönüşmüştür. Sanatçının kimlik olarak, kadın, gay, siyah veya etnik kökenler gibi 'kabile' tematiklerini sanat pratiğinin içeriği gibi kullanarak, estetik duyumsallığı toplumsal eleştiri masasına yatırma taktiği, sanata 'işlev' kazandırmanın başka bir yoludur.

50. Küresel dünyada sanatçılar ve göçmenler benzer bir "yazgı"ya sahiptirler. Yersizyurtsuzluk kemirir ikisini de. Sanatçının sılası zihinsel, göçmenin ise, coğrafiktir.

granny knot

51. Sanatçı da, bir göçmen gibi;

 iş güvenliği yoktur;

 sanat pratiği çevresinde yarattığı gettosunda yalnızdır;

 iktidarın, gerektiği zaman 'özgürlük'lerin 'öznesi', işine gelmediği zaman da 'nesnesi yaptığı', yapıtlarıyla, toplumdaki çürümüşlüğün, çoraklığın yamanmasına ihtiyacı olduğu için bazen yücelttiği, bazen de ezdiği bir kişidir;

 sürekli 'çerçevelenmek' veya toplum dışına atılmak tehditi altında yaşar;

 varolan 'şey'leri ve düzeni tekrar adlandırıp, sınıflandırarak, içinde yaşayabileceği yeni bir sistem yaratmaya çalışır;

 bunu başaramayınca, ancak ussal bir kabülle görülebilen atopik bir uzamda sürgün yaşamına başlar;

 burası 'gerçek' bir yer olmadığı için kaçışı da yoktur.

52. Küresel sanatın otoyolları bienallerdir.

53. Meta-kültüründen saklanması gereken eserler vardır. Ne var ki, sanat eseri varlığını izlenmesine borçludur.

54. Eğer illa ki, sanata politik bir işlev ve gizil bir güç yüklemek isteyenler varsa, aşırı uçları sanat dünyasının 'güvenli' uzamında bir araya getirebilirler. Örneğin, İŞİD'in ortadoğudaki "performans"larının batının en gösterişli salonlarında, örneğin Londra'da Tate Modern'de sahnelemesi politik-sanatın tepe noktası olabilirdi. Baştan ayağa siyahlar giyinmiş iki profesyonel İŞİD militanının, Tate'in devasa Turbine salonunda hepsi porakal renkli tulumlar içinde bekleyen gönüllü izleyiciler arasından seçecekleri bir kişinin özgün ritüelleriyle kafasını kestikten sonra, tekrar yerine nakledilmek üzere kesik başı, yine salonun bir yanında hazır bekleyen tam teşekküllü bir ameliyat odasında hazır bekleyen cerrahlar ekibine verilmesi ve operasyonun canlı seyredilmesi olağanüstü olmaz mıydı?

55. Sanat, sadece toplumsal gerçeği yansıtsaydı, güncel sanat, çürüme ve yozlaşmadan ibaret olurdu.

56. Sanat ve toplumsal sınıflar arasında oraganik bir bağ vardır. Üretim ilişkilerinin değişmesi ve metaların üretim ve yeniden üretim döngüsü sanata yaklaşımı dolayısıyla estetik duyumu etkiler. Ancak, sanat, bu etkilenmeyi koşullandırma noktasına varmadan terketmek ister. Sanatın sınıf karakteri kendi özerkliğinin sınırlarını belirliyorsa, içinde yaşam bulduğu toplum gibi sanat da çürümeye yüztutmuştur.

57. Sanat yerleşik gerçekliğin tekeline itiraz eder. Ne ki, herkes için alternatif bir dünya peşinde koşmaz; yarattığı kurgusal dünyayla toplumun uyarılmasının asgari koşullarını yaratır. Ütopyaların ussallaştırılması, siyasetin konusudur.

58. Bir renkler, sesler, sözcükler evreni olarak sanatın toplumsalı aşan bir karakteri vardır. Toplumun ötesine geçme arzusuna rağmen sanat yine de, somutlanmış evrensel bir alan önermez/öngörmez. Kaldı ki, bunu yapsaydı/yapabilseydi 'evrensel' de özerk bir uzam olmaktan çıkar, kuralları, koşulları belirlenmiş 'bağımsız' bir alana dönüşürdü. Bu da sanatın sonu olurdu.

59. Evrenselliğin öznesi insandır. Sanatın ilk insandan beri değişmeyen karakteri de bu; 'evrensel' gerçeğin seslendiği 'bilinç'in insan olmasıdır. Ne var ki, bu 'ses'in muhatabı insanın soyut, tanımlanmamış bir varlık olması imkansızdır. Her insanın olduğu gibi sanatçıların da, içinde üretim yaptığı 'bilinç'ten çıktığı gerçeği yadsınamaz. O takdirde, sanatçının kendi bilincinden yola çıkarak insana varmak isteyen bir yolcu; sanatın da, insanı arayan bir yolculuk olduğunu ifade etmek yanlış olmaz.

time will heal everything but what if time was the illness?

Metin Eneragüç 2012

overhand knot

müzik

60. Nota okumayı bilen herkes bir müzik parçasını çalabilir. Ancak bir müzik parçasının iyi bir yorumundan bahsediyorsak ve notaların değişmesi söz konusu değilse, o takdirde bu 'yorum' notalarla değil, notalar arasındaki sessizlikle ilgili olması gerekir.. Müzik, notalar arasındaki boşluklarda yer alır.

61. Müzik, 'sessizlik'in uyumudur; sessiz aralıkların biçim/şekillendirdiği seslerdir. (*)

62. Müzik, ses tınılarının duyulduğu alan içinde özerk bir uzam yaratır. Müziğin konusu, bu uzam içinde yer alan 'olay'lar, 'ilişki'lerle ilintilidir.

63. Susmanın bedeli, başkalarının böğürtülerinin 'müzik' olduğunu kabul etmektir.

64. Ses, sadece belirtir, işaret eder; söz ifade eder. Çizgiler sestir; bir araya geldiklerinde bir 'şey' ifade ederler.

Tekrarın kutsaması-sultası ya da Sessiz estetik

65. "İnsan zamanla değişir." tümcesinde, yüklemi belirleyen zarf olarak "zaman" sözcüğü, sürece tekabül eden soyut bir kavram olarak değil de sanki, somut, fiziksel bir "varlık" olarak algılanır. Adeta, "zaman" iki eliyle yakalarına yapışıp insanları değiştirir görüntüsü gelir gözümüzün önüne. "Zaman", ete kemiğe bürünür. Bu anlamıyla bu deyiş, eyleminden -ya da eylemsizliğinden- bağımsız olarak "zaman", bir şekilde insanı değiştirecektir önermesini içerir. Kaderci bir yaklaşımın da ötesinde, tanrısal bir güç atfedilmiş olur "zaman"a. Ona teslim olmanın kaçınılmazlığı ilan edilir. Zamanın "göründüğü" bu dilimler "kayıp zamanlar"dır.

66. Zamanı ortaya çıkaran, olaylar zinciridir.

67. Olaylarda kırılma, zamanı da yavaşlatır.

68. Zamanın yavaşlaması 'sıkıntı' halini ortaya çıkarır.

69. Sıkıntı hali, atopik bir alan açar. Sorun, bu alanda hareket edebilmenin/yaratmanın yollarını bulmaktır. Bulunduğunda ancak, Deleuze'ün (Proust'un eserlerinden yola çıkarak) bahsettiği "kayıp zamanlar" yakalanabilir.

70. Zaman ve bellek birbirini doğuran ve tamamlayan iki elementtir. Ancak bu iki unsuru birbirlerine yapıştıran olaylardır. Olaylar, zaman ve belleğin tutkalıdır.

71. Zaman, üretim sürecinin temel bir unsurudur ve yapıtı etkiler. Zamanın, (üretim sürecinin) içeriğini belirlediği, dokusuna girdiği yapıtlar "sessiz estetik" ürünleridir.

72. Buradaki 'sessizlik', Susan Sontag'ın önerdiği anlamda bir 'susma' (sanat üretimini terketme) haliyle değil, yapıtın içeriğiyle ilgilidir. Yine de, "sessiz estetik" ürünleri, zamanın bir ilüstrasyonu değildir. Bir mahkumun hücre duvarına attığı çizgiler gibi zamanı tanımlamaz; "kazanılan zaman"a işaret eder. Algılamayla hissedilebilecek bir unsurdur, gözle görülebilecek bir 'şey' değil.

73. Zamanı beklentilerle birlikte algılarız. Beklentilerle şekil alan zaman, bunun dışında amorf bir haldedir. Boşluk, ya da arafta olma hali, böyle durumları tanımlar. Uzaydaki boşluklar gibi buraları da, 'kara madde'yle, yani görülmez bir enerjiyle doludur. İşte boşlukta bir 'enerji alanı' yaratan, zamanın bu halidir. İnsan için dayanılmazlığı da buradan gelir. Ya bu enerjinin içindeki potansiyeli kullanıp dönüştürürsünüz, ya da zaman sizi çığrından çıkarır. İşte, bu potansiyel 'enerji alanı'nda üretilen işlerdir, sessiz estetik yapıtları. (*)

74. Nedensiz sıkılmaya başlamak, iyileşmenin ilk belirtileridir.

75. 'Can sıkıntısı', 'ait ol-a-mama'nın ortaya çıkardığı bir durumdur.

76. 'Ben', 'biz'le ortaya çıkar; paylaşmanın bir yan ürünüdür. Paradoksal olarak, 'ben'i törpüleyen de aynı 'paylaşma' eylemidir,. 'Sıkıntı', bu süreçte 'ben'den kopan 'artık'lardır. Bunun bir 'fire' veya 'artık-değer'e dönüşmesi, ortaya çıkan bu enerjinin kullanımına bağlıdır.

77. Sessizlik;

> bir anlam 'ölçme aleti',
> anlamın geçici olarak yitirildiği an,
> zamanın en saf hali,
> ilksele bağlanılan an,
> dilin askıya alındığı an,
> 'görülebilir' bir uzam yaratma eylemi,
> bir ifade biçimi,
> yaşamın - usun - olayların - gelişmelerin - 'arşimed noktasını'
> aramak için bir geri çekilme (*) anları olabilir ama,
> sesin olmadığı anlar değildir.

78. Sessizlik testi:

> Yeni tanıştığınız bir insanla yalnızken hiç konuşmadan sessizce yanyana oturmaktan rahatsızlık duymuyorsanız dostluğun en temel özelliğini paylaşıyorsunuzdur.

79. *"Charade"* (Sessiz Sinema Oyunu) filminde *"Reggie"* (Audrey Hepburn) ve *"Peter Joshua"* (Cary Grant) karakterleri arasında geçen bir diyalog: (*)

> -Reggie : *"Do you know what's wrong with you?"*
>
> -Peter : *"What?"*
>
> -Reggie : *"Nothing!"*

"Yaratma zorunluluğu"

80. Yaratı, kesintiye uğratılmış zamandır.

81. Zamanın bilinçli kesintiye uğramış hali devrimcidir.

82. İnsanın kendi planladığı ve kontrol ettiği eyleminden bağımsız bir halde akan zamanı kesintiye uğratma çabası devrimci bir eylemdir.

83. Durmaksızın akan zaman faşisttir. gericidir.(*)

84. "Neden yaratma ihtiyaç duyarız?" sorusu sanatçı olmayanlardan gelir çoğu zaman. (*)

85. Sanatçılar genellikle başka bir konuda da başarılı olabileceklerini düşünür. "Bir doktor da olabilirdim, bir politikacı ya da bir avukat da" dediklerini duyarız. Bunları test etme olanağımız yoktur çünkü, yaratma içgüdülerinin onları farklı yerlere sürüklemelerine engel olamazlar.

86. Her alanda yaratıcı eserler bırakmış sanatçılar bir elin parmakları kadar bile yoktur. Sanatçı değildir onlar; varlık-ötesi oluşumlarıyla, orizonun ötesine geçmeyi başarmış insanlardır. Leonardo da Vinci.

87. Yaratıcı eylem bilinmeze bir yolculuktur.

88. Sonucu bilenen yaratıcı bir eylemin icrası elzem değildir.

89. Doğaya zarar veren tek varlık olarak insanın yıkıcı eylemiyle, yaratıcı dürtüsü arasındaki paradoks, ilksel sezgiler ve bilinç arasındaki tarihsel kavganın bir dışa vurumudur. (*)

90. Yaratı ve yıkım aynı doğal sürecin kaçınılmaz iki sonucudur.

91. Doğa çok yeteneklidir ama yaratıcı değildir; insandır yaratıcı olan.

92. Doğa tekrardan ibaret olduğu için mutluluk verir. Bilinmezliktir korku veren.

93. Doğa sürekli aynı eseri tekrarlar. İnsan tekrarın diktasından kurtulmak için zamanı yaratmıştır.

94. Doğa eski haline dönerek yenilenir; insan eski halinden koparak.

95. Doğada her 'şey'in bir amacı vardır; ya da doğada her 'şey' amacı olduğu için vardır. İnsan ise, doğumdan sonra amacını belirler, ya da belirlemez. (*)

96. Evrim, doğanın bir özeleştirisidir.

97. Hayvanları yaşama bağlayan tekdüzeliktir. İnsanı ise, kendinden uzaklaştırır, tekdüzelik.

98. Yaşlanmak, bedenin usa ihanetidir. Beden, doğanın suç ortağıdır.

99. Bulutları şiirsel bulmamızın nedeni, onların kimyasal yapısını bilmememizden kaynaklanır. Ama bu, şiir yazmak için kimya öğrenmeyi reddetmeyi gerektirmez.

100. Yazı yazmak, düşünmek için ıssız bir fiyord yamacına yapılmış bir kulubeye çekilmektense, bir alışveriş merkezinin ıssızlığını tercih ederim.

YAŞAM
Yaşamın "şey"leri ya da bazı "şey"lerin yaşamı

101. Yaşam bir 'proje'dir. Yaşamlar gibi, projelerin de bir sonu vardır. Ancak yaşamı bir proje olarak yaşayanlar, kaçınılmaz sonu kendileri belirleme şansına sahiptir.

102. Yaşama, bir yönetmenin *"cut"* demesindeki gibi bir ara vermek mümkün olsaydı...

103. Yaşamda bazı hatalar, bir metindeki imla hataları gibidir. Anlamı değiştirmez ama göze batar.

104. Çağdaş toplumda yaşam, yere basmadan pedal çevirerek, bitiş çizgisine en son varanın kazandığı bir bisiklet yarışı gibidir. Arkada kalan tek kişi bile bir sırttan bıçaklanma potansiyeli taşır.

105. Deneyim: yaşamak - yaşanmak - yaşamışlık - yaşanmışlık - yaşlanmak yaşı-na ermek - yaşamın farkına varmak... (*)

106. Deneyim, aynanın sırrı gibidir; yoğunlaştıkça yansıma netleşir.

107. Yaşamdan ne istediğini bilenler için yaşam daha kolaydır. Bilmeyenler içinse daha heyecanlı. Sorun, ne istediğini bilenlerin, bilmeyenleri kontrol etmek istemeleridir. Bilenler, bilmeye zorlar bilmeyenleri.

108. Hayatta da, aynen okulda ya da cezaevinde olduğu gibi hergün yoklama yapılır; soranlar aynıdır, sorma yöntemleri ve orada bulunanların "burda!" deme yöntemleri farklıdır sadece.

109. En kompleks sorunların çözümü, çoğu zaman, ilk aklımıza geldiği ve çok basit göründüğü için uygulamaktan vazgeçtiğimiz fikrin içindedir.

110. "Hayır" demesini bilmeyenler, "evet" demek için, Eskimoların 'beyaz' için ürettiklerinden de fazla sözcük üretmişlerdir.

111. Her yerde, her zaman, herkesle mutlu olan bir insan ya saftır ya da iki yüzlü.

112. Gerçek fahişeler, bedenlerini satanlar değil, beyinlerini satarak yaşayanlardır.

113. Acı sezgilerle, zevk bilinçle ilgilidir.

114. Yolun sonu: Deniz veya uçurum kıyısına ya da bir duvar dibine ulaşıldığı gerekçesiyle yolun sonu ilan etmek kadar saçma bir şey yoktur.

115. Zamanın eli eline değmemişler, zamanın ruhunu da anlayamazlar. Zaman ise, eline dokunacağı kişiyi kendi seçer. Bazı şeyler nakarata dönüştükleri için insanlar onlarla ilgilenmezler.

116. Hazır olma hali, bir işi yapmamak için tüm bahanelerinizi yitirdiğiniz andır; koşulların tamamlandığı, olgunlaştığı an değil.

117. Kierkegaard mezarının taşına, "O, bir bireydi." ibaresini yazdırmıştı. Artık sadece 'varolan'larız.

118. İnsan her zaman bir 'yer'e varmak ister. Bu dürtüdür insanı düşünmeye iten. O 'yer'e vardığını düşünmeye başlayan nesil, homo sapien'den sonra ilk defa yeni bir türün varlığının müjdesini verecektir.

119. Günümüz dünyasında gidilecek yer, hedef önemlidir, yolculuk değil.

Havaalanları

120. Herkesin 'yabancı' olduğu ve 'yabancılaşma'nın asgariye indiği yerlerden biridir; diğeri alışveriş merkezleridir. Benzerlikleri, bu mekanlarda bireyleri belirleyen ana öğenin 'kimlik'ler olmasından gelir.

121. Gerçek kimliklerin, geçici olarak, birer kağıt parçasına indirgendiği yerlerdir.

122. Bazıları için 'varılacak yer'de başlayacak olan yeni 'kimlik 'e bürünme çabası, ancak uçuş süresi kadardır; bazıları için ise, doğum sancıları kadar uzun. (*)

123. Kalkış noktası ve varılacak yer arasında geçici bir 'varoluş' alanlarıdır.

124. 'Kalıcılık' hissinin anlam bulamadığı bir yerdir. (*)

125. 'Yolcu' sözcüğünü bir kavram olarak kullanamayacağınız tek yerdir.

126. Aynalar dışında, eski fotoğraflarınıza en çok benzemek istediğiniz yerdir, pasaport kontrolleri.

127. Hava alanlarında insanlar, 'tatile gidenler', 'iş seyahatına çıkanlar', 'biletleri "one-way" olanlar', 'geri dönenler' ve 'bilinmeze doğru yola çıkanlar' olarak farklılık gösterir. Bu insan türlerini, giyimleri ve davranışları, bagajları, 'Check-in' kuyruğunda bekleyişlerinden ve onları geçirmeye gelenlerden -ya da yalnızlıklarından ayırdedebilirsiniz. (*)

128. Taşınan pasaportun 'kimlik'ine bürünmek için en az çaba harcanan yerlerdir.

129. Orada kimlikler, benzer valizlerin karışmaması için üzerine bağlanan renkli 'işaret'ler kadar eğretidir.

130. Güvenlik kontrolü bölümünde X-Ray makinesi arkasında çalışmak isterdim. Bavulları, iki boyutlu bir 'iskelet'e indirgeyen makinelerin 'güvenlik' dışında verdiği bilgileri okuyabilmek, anlayabilmek için orada oturmak isterdim. Çanta ve bavullardan , yolcuların gittikleri yerlerle ilgili ipuçları, bavul hazırlama tekniklerinden kimliklerine kadar sonuçlar çıkarmak ve bunları gittikleri yerlerle karşılaştırmak, gidenler ve dönenleri belirlemek ilginç olabilirdi. Bir de paletler üzerinde yürüyen bavullara bakarak sahiplerini tahmin etmek...

"Şey"lerin yaşamı;

131. Tarihteki tüm buluşlar zaman kazanmakla ilintilidir.

132. Makineler çalışarak zaman üretir; insan çalışarak zaman tüketir.

133. Makinelerin çalışarak yarattığı boşlukları insan yaratıcı eylemiyle doldurmak zorundadır.

134. Bir dost, neden bir çamaşır makinesi veya bilgisayardan daha değerlidir?

135. Bir dostun bel ağrılarından hastaneye yatması mı, yoksa yaz sıcağında buzdolabının aniden bozulması mı daha kritiktir?

136. Laptopunuzun çalınmasıyla tüm datalarınızı yitirmeniz ve bir dostunuzun kaza geçirmesi arasında bir seçim yapmak zorunda kalsaydınız seçiminiz ne olurdu?

137. Yas, 'yok'luğun, 'boş'luğun duygusudur. Her boşluk bir yas dönemini hakkeder. Bir dostun ayrılması da, kaybolan bir cep telefonu da. (*)

138. Evdeki eşyalardan çok onların varlıklarıyla aralarında yarattığı boşluklardır önemli olan. Boşluklardır anlama gebe olan.

139. Kendi yarattığı araçlarla kendini önemsizleştiren tek yaratıktır insan.

140. Çağdaş insanın genetik kodu, sosyal medyada sahip olunan arkadaş sayısının, yüzyüze görüşülen insanlara oranının; bir gün içinde başkalarıyla konuşurken sarfedilen sözcüklerin sayısıyla çarpımına eşittir.(*)

$$\frac{nof}{f2f} \times now = gc$$

141. 11 Eylül 2001'den sonra sürekli 'İkiz Kuleler'de yaşayan insanlar türemişti. Her gün çalar saatlerini 08:00'e kurup uçakların kulelere çarpmasından biraz önce dışarı sokağa çıkmak istiyorlardı. Böylece yaşamlarında en önemli 'şey', çalar saatleri olmuştu. Çalar saatlerinin düzenli çalışması için her şeyi yapıyorlardı. Saatlerin kalbi olan piller, özellikle önemliydi. Pil üretimi, sosyal ilerleme ve demokrasinin bakiliği için yaşamsal bir rol almıştı. Pil üretim sürecine herhangi bir köstek, tehdit vatana ihanetle eşdeğerdi. Pil fabrikalarına terörist bir saldırı, toplumun bildiğimiz anlamda sonunu getirebilirdi.

142. 15 Temmuz 2016 akşamı da *'I-Phone'*lar Türkiye için yaşamsal oldu.

(*)
DİN
Karanlığın rengi siyah değildir,
Karanlığın tonları...

143. İlk insanlar, muhtemelen, konuşmayı geliştirmeden dua etmeye (kendinden güçlü varlıklardan yardım istemek amacıyla) başlamıştı. Hayvanımsılıktan böyle çıktı homo sapien. Günümüzde ise, bu ilk hallerine öykününen insanımsılar vardır.

144. Yaygın olduğu için "normalleşen" tek deliliktir, din.

145. Çapraz yerleştirilebilecek iki tahta kahve karıştırıcısı, iki adet paspas sopası veya iki dal, her an potansiyel bir kutsallık taşır; eğer haçı bir işkence aleti olarak görmüyorsanız. (*)

146. Kendine benzemeyen her şeyden ölesiye korkmaya benzer, 'Allah korkusu'.

147. Bir inançla birlikte kendini bulduğunu söyleyenler, kendi olmaya cesareti olmayanlardır.

148. Yaşamın çelişkileri bazılarını dine yaklaştırır, bazılarını da dinsiz yapar.

149. Günah, dincilerin suçtan kaçmak için bulduğu bir 'kılıf'tır.

150. Renkler karanlıkta görülmez. Işığın aydınlatamadığı tek şeydir, din.

151. Eğer dinin bir rengi varsa, o ancak, karanlığın en koyu tonudur.

152. Karanlık, gözün yerini kulağa, usun da ilksel dürtülere terkettiği yerdir. İşte orada yeşerir din.

153. Karanlığın örtemediği bir şey yoktur. Karanlık, en büyük eşitleyicilerden biridir.

154. Bazıları gördüğü için inanır, bazıları da inandığı için görür. Bu ikinciler, karanlıklar ülkesinin sakinleridir.

155. Humanizmin bittiği yerde din başlar.

156. Cennet gerçekten olsaydı çok sıkıcı bir yer olurdu.

157. İnsan tarih boyunca bilmediği, anlamadığı 'şey'lere tapmıştır. Dinin bilimle tarihsel kavgası da bu nedenledir.

collaboration of a penny
and one square cm

Metin Sevengül 2012

158. Merak ve şüphe bilimin motorudur; dinin ise düşmanı.

159. Bilimin bittiği yerde din başlar.

160. Yazgıya inananların 'şimdi'de yaşamak zorunda bırakılmalarına ve tarihten kovulmalarına itiraz etme hakları yoktur.

161. Kaf dağı uzak, ulaşılmaz bir yerlerde sanılır ama aslında o yanıbaşımızdadır; ta ki, bulana kadar bilmeyiz orada olduğunu.

162. Vicdan, acıma duygusunun verdiği zevkle ilintilidir.

163. Ahlak, bireyin vücudunu değil, toplumsal bedeni korumak için vardır.

164. Afyon, bir 'şey'leri arayan, ama bu yolda tüm olanaklarını tüketmiş olanların maddesidir. 'Alışkanlık' sözcüğü bu anlamda, 'kaybetmek'i karşılar; 'kafa bulma' ise, 'yok'u.

165. Alışmak, gerçekte bitişin ilk işaretidir.

166. Söyleyecek hiç bir şeyi olmayanlar sadece itiraz ederler.

167. Mezarlık en büyük eşitleyicidir. Ama sorun canlıyken eşitlemektir.

168. Aztekler tanrıları kızdırmamak için insan kurban ederlerdi. Bugün ise, dünyanın dört bir yanında süren savaşlarda iktidardakileri kızdırmamak için insanlar kurban ediliyor.

169. Eğer gerçekten, insanların, ölmeden önce tüm yaşamı bir film şeridi gibi gözlerinin önünden geçiyorsa, herkes geride bir otobiyografi bırakıyor demektir. Sorun bunları bir kayıt altına almanın yöntemini bulmaktır. 'Mutlak tarih' de bu kayıtların toplamı olurdu herhalde.

170. 'Biz' demenin hiçbir zaman bu kadar güç olmadığı bir dönemde yaşıyoruz. 'Biz'i tanımlamak, içeriğini belirlemek hiçbir zaman bu kadar zor değildi. İnsanın en çok ihtiyacı olan şey de 'biz' diyebilmektir, 'ben' değil.

Mutluluk

171. Bir fikrin peşinde koşmaktır, mutluluk.

172. Mutluluk ve bilim arasında kan bağı vardır.

173. Mutluluk; aramak için bir nedeni olmaktır.

174. Mutsuzluk ve bilinç bir madalyonun iki yüzü gibidir.

175. Eğer bir hiçlikler arkeoloğu olsaydım, görünmez bir coğrafyada münzevi bir hayata başlardım.

176. 'Mutlak yalnızlık', üzerinde başkalarının hiç bir izini taşımayana nasip olur ancak.

Özgürlük

177. 'Özgürlük'ün mutlulukla bir ilgisi yoktur.

178. 'Özgürlük' bir sığınaktan başka bir şey değildir. Bulduğunuz anda da daha büyüğünü aramaya çıkarsınız.

179. Bazıları başkalarının özgürlüğü için mücadele ederek özgür olmayı düşler. Bunu başardıkları anda da, kendi özgürlüklerinin gündeme geleceğini bilerek bu mücadelenin bitmesini hiç istemezler.

180. Özgürlük acı biber gibidir; ağzı yakar, ama iştahı da artırır.

181. Özgürlük;

> sevgilinin sevişme sonrası parfümsüz vücudu, (*)
> bunaltıcı bir yaz ayında, belediye çöpçüleri grevinin üçüncü haftasında sokaklar,
> ya da bir *'golden mile'* sonrası aceleyle girdiğiniz çıkmaz sokak gibi,

 kokar.

182. 'özgürlük', 'adalet' ve 'demokrasi' kavramlarının ne anlama geldiği konusunda karar vermeden önce, bu kavramları bir politikacı, sanatçı, avukat, fırıncı, elektrikçi ve belediye memurunun nasıl tanımladığını dinlemekte fayda vardır.

183. Kişisel politik özgürlük, dostlar ve düşmanlar arasındaki alanda yaratılabilir. Eğer kimin dost, kimin düşman olduğunu bilmiyorsanız özgür değilsinizdir. Dost 'yakın'lık hissi verirken düşman, 'mesafe sağlar; işte özgürlük bu iki olgunun aralığında yeşerir. Eğer bu unsurlar yoksa, dost ve düşmanı tanımıyorsanız geçici bir özgürlük sanrısı içinde ya depresyon geçiriyorsunuzdur ya da sersemce, anlamsız bir "mutluluk" içinde çürümeye başlamışsınızdır.

184. Toplum dışında kalmak, çağdaş varoluşun en travmatik fobisidir. Herhangi bir sosyal grubun üyesi ol-a-mamak dehşete düşürür insanı. Şüphesiz, 'sosyal bir hayvan' olarak insanın en temel içgüdülerinden biridir birlikte yaşamak. Ancak, bu evrimsel karakter günümüzde, bir dürtü -doğal bir arzu- olarak değil, öğrenilmiş sosyal bir norm halinde karşımıza çıkar. Postmodernizmin politik-kamusal alanda yerleştirdiği 'kabileleşme' nosyonunun bireysel bir dışavurumu olarak ortaya çıkan bu olguya, koşullanmış refleksler halinde yaşamın her alanında ratlamak olasıdır. 'Aynılaşma'nın yan etkilerinden biridir. Bir yandan 'farklı' olma, diğer yandan grup üyeliği koşullarına uyma çabasında olan bireyin içinde girdiği kaçınılmaz anksiyete, onu, grup üyelerine karşı temelsiz bir hoşgörü içine sokarken, grup dışındakilere karşı da acımasız olmasının koşullarını hazırlar.

Bellek-ANI

185. Belleği harekete geçiren iki dürtü haz ve acıdır. Bunun dışında herşey arşivde "diğerleri" bölümünde saklanır.

186. Anılar, yıllar öncesinde sismik bir deprem sırasında batmış bir ada gibidir. Eski haritalar dışında orada değillerdir. Bulmak amacıyla her geri gittiğinizde yeniden yaratmak zorundasınızdır o adayı. Anımsamak yaratıcı bir eylemdir.

187. Anılar geçmişte kaldığı sürece geleceğe bir faydası olmaz. (*)

188. Arkeolojik sit alanına buldozerle girmeye benzer, bazen anılara geri dönmek.

189. Anılar, evren gibi, zamanla genişler.

190. Nostaljik anılarıyla, gelecekle ilgili fantazileri arasına sıkışıp kalanlar, 'şimdi'nin kalesinde yaşamaya mahkumdur.

191. Geçmişin değiştirilemezliği ne kadar kesinse, tekrar-tekrar anılan hatıraların aynı kalması da o kadar imkansızdır. Bu nedenle tekrar, mutluluk verirken, hatıralar hüznün kaynağıdır. (*)

192. Düşlerimizi kontrol edemeyiz, ama her zaman onların başrolündeyizdir.

AŞK/Tutku

193. Günümüzde tutku, politik bir karakter olarak dogmatizmle, bir davranış özelliği olaraksa, agresif yaklaşımla bir tutulur olmuştur. Tutkulu yaklaşımlar neredeyse suç kapsamına girmeye adaydır. Tutku, insanın genetik yapısında var olan evrimsel bir öğedir. Aksi halde insan, hala homo sapien aşamasında kalırdı. Eğer tutku insanın kabul edilemez bir özelliği olarak görülmeye başlandıysa bugün, ya genetik kodlarda bir eprime vardır, ya da insanı 'ehlileştirmek' için uğraşanlar böyle bir çaba içindedir.

194. Tutkunun bir yan ürünü de aşkdır. O zaman aşk da yok olmaya başlayacaktır.

195. Tutku, içine gireceği başka bir beden bulamadığı zaman aşka dönüşür.

196. Aşk, tüm sözcükleri kapsayan bir sözlük içindeki roman, veya bir mermerin içindeki heykel gibi, bedenler içinde birilerinin onu bulmasını bekler.

197. Aşk, sahip olma duygusuyla, paylaşma dürtüsünün buluştuğu yerde yeşerir.

198. Aşkın açtığı alanda mesafeler metre veya kilometrelerle değil, hacimle, yoğunlukla ölçülür. Aşk, karşılıklı duyulan özlemin yoğunluğuyla, üretilen düşüncenin karesinin doğru orantısına eşittir.

(*)
O= özlem
d=düşünce $\quad \dfrac{o}{d} = a$
a=aşk

199. Aşk, karanlıkla ışığın buluştuğu yerde başlar ve orada yaşar. Bir adım geri, karanlık içinde kaybolmasına, bir adım ileri de, yoğun ışık almış bir fotoğraf gibi solmasına neden olur.

200. Aşk, buluşmayla bekleyiş arasında dondurulmuş bir zamanda yer alır.

201. Birey aşkın öznesi değil, içine girdiği ruh halinin nesnesidir. Burada belirleyici olan, eylemin yani aşkın nesneye nasıl bir biçim vereceğidir. Öznenin yani aşkın rolüdür. (*)

202. Sözcükler aşkın ikinci dilidir.

203. Harfler değil, ancak hiyeroglif ifade edebilir aşkı.

204. Kopyası yapılamayan tek şeydir aşk.

running knot

205. Aşk, hayatın gerçeği üzerine düşen serinletici bir gölgedir.

206. Neden ve sonuç aşkın konuları değildir. (*)

207. Öznel deneyimlerden mutlak doğrular çıkarılması ne kadar zorsa, aşkın kavramsallaştırılması da o kadar imkansızdır.

208. Alışma aşkın yabancılaşmasıdır.

209. Aşkın yabancılaşmasını önleyebilecek en önemli unsur tekrarlardan kaçmak değil, tekrarlar içindeki farklılıkları bulup çıkarmaktır.

210. Ortaya çıktıktan sonra karşılıklı ilginin başka alanlara kaymaması aşkın patalojik bir sürece girmesine neden olur.

211. Kıskançlık aşktan daha derin ve yoğun bir duygudur. Bir kez o sulara girildiğinde aşk kara bir gölgeye dönüşür; kurtulamazsınız ondan.

212. Şeffaflık, deniz suyunun maviliği gibi görecelidir. Mutlak şeffaflık yoktur. Aşk, şeffaf bir prizmadır; her aşık olanın kattığı renklerin bileşenlerinden oluşur. (*)

213. Aşk, apriori bir olgu olmasına rağmen mutlak bir sonucu yoktur.

214. Aşk, yaşamların, arzuların, hırsların ve istemlerin homojen olmamasına ilgisizdir.

215. Aşk, gerçeği arama sürecindeki yaşam yolculuğunda verilen mola(lar)dır.

216. Aşkın motoru meraktır.

217. Aşkın en güzel yanı, yaşamda sosyal normalara uymayan yerleri düzeltmeden bırakmasıdır. Bu, tuval üzerinde boyanmadan bırakılmış bir parça gibi, en göze batan ve imgelemi uyaran kısımdır da aynı zamanda.

218. Aşk, iki insanın çevresinde yarattığı özerk bir bölgede konuşlanır.

219. Aşkın hammaddesi, duygular veya bedenler değil, düşgücüdür.

220. Aşk, fotoğraflardaki gibi, zamanı durdurulmuş 'an'larda yaşanır; öncesi ve sonrası belirsizdir. İsteğe göre kurgulanabilir.

221. Aşk, iki boyutludur. (*)

222. Aşkta konsensüs aranmaz.

223. Aşk, demokrasi ile ilgilenmez.

224. Aşk, anlamın aranmadığı bir durumdur.

225. Dokunmayla beslenmeyen aşk kurumaya mahkumdur.

226. Bir mucit gibidir aşık. Ama daha çok bir simyagerin çabasını andırır, onun eylemi.

227. Aşk, derinlemesine değil, yassı bir düzlem üzerinde gelişir. Su üzerine dökülmüş yağ gibi.

228. Aşk, buz üzerinde patenle kaymaya benzer; sürekli hareket halinde olmalısınızdır.

time can't exist without memory

POLİTİKA
Geleceği hatırlamak

229. Politika, 'biz' demenin bir yöntemidir.

230. Politika, ortak çıkarlarla bağlanmış, konsensusa dayalı toplumsal bir birlikteliktir. Siyaset ise, bu birliğin 'neden'lerini yenileyen, 'çıkarlar'ı evrenselleştirmeye çalışan kuramı.

231. Politika, Foucaultcu anlamda, toplumsal yaşamda bedenlerin disiplinini örgütler, görüntülerini belirler; bir heykeltraş gibi yontmaya çalışır insanı. Siyaset ise, insanı 'birey'e dönüştürmenin yollarını arar. Bu iki süreç, insan orizonun ötesine geçince biter.

232. İktidar her yerde, her an bireye 'görünmek' ister; Tanrısal bir 'avatar' gibi varlığını hissettirmek, insanların sezgilerine girmek, günlük yaşamlarında verdikleri kararların ayrılmaz bir parçası olmak ister. Bunu da politikayla gerçekleştirir. (*)

233. Politika, karşıt uçların karşılaştıkları noktada başlar; bu karşıtları kalıcılaştırmak ana eylem alanıdır politikanın. Siyaset, bunu ortadan kaldırmak ister.

234. "Her şey politiktir." meseli, feminizmin politikaya kazandırdığı bir düsturdu. Alanını genişletmek isteyen politika dört elle sarıldı buna; her şeyin politize edilmesi, yaşamın her alanına sızması, yeni eylem alanları içinde yeni karşıtlıklar yaratmanın önünü açtı. Her 'şey'i yeniden kendi tanımlamaya başladı. "Herşey" siyasetin konusudur; politika 'herşey'e karışmak ister. (*)

235. Siyaset bilimdir; politika onun 'masa'sı.

236. Siyaset ideolojiler, politika yaşamla ilgilidir.

237. Politika sözcükleri, siyaset kavramları sever.

238. Politika uğultudur; siyaset söylem.

239. Siyaset tefekkür, politika eylemdir.

240. Siyaset kuram, politika fikirlerle ilgilenir.

241. Siyasetin sokağa, politikanın da okula ihtiyacı vardır yaşam bulması için.

242. Siyaset okuldan çıkar sokağa gider, politika sokaktan gelir okula girer.

243. Siyaset ve politika 'siyam ikizleri' gibidir; özel yaşamları yoktur. Beraber yürümek zorundadırlar.

244. Politika yapanlar siyasetten hoşlanmazlar.

245. Siyaset sözcükleri kullanır, politika insanı.

246. Aydınlar, düşünceleri 'dışarıdan' gözlemledikleri, onları politik alana çekmeden, kendine mal etmeden irdeledikleri ve sonuçlarıyla kendilerini özdeşleştirmedikleri oranda bilimle politika arasındaki ilişkiyi kontrol altına alabilirler.

247. Düşüncelerin pratiğe geçirilmeden önce bir süre 'demlenmeye' bırakılmalarında fayda vardır; başka etkiler, ruh halleri, olaylar ve gelişmeler altında dönüşmeleri beklenmeli, yeni bedenlerde yeniden doğmalarının yolu açılmalıdır. Demlenen düşünceler hayal kırıklığına uğratmaz; en sıradanı, en saçması bile bir gün, onları tekrar okuduğunuzda yeni bir 'ben'le, yeni bir cisme bürünür, yeniden hayat bulur.

248. 'Dogmatizm'in, bir eliyle yumruğunu masaya vururken, bağırıp çağırararak görüşlerini söylemekle ilgisi yoktur. Gerçek dogmatikler, kadife gibi bir sesle, çoğu zaman arkalarına aldıkları iktidarın verdiği güvenle, hoşgörülük maskesi ardına saklanmış küçümseyici bir gülümsemeyle görüşlerini açıklar. Özellikle kaçındıkları bir şey vardır oysa; "görüşlerini gerekçelendirmek."

249. Protesto ve sokak gösterileri/eylemleri boşluk yaratır. Sorun bunu doldurmaktır.

250. Sokaklar toplumsal ilerlemenin ana arterlerinden biridir.

251. Sokakların sahibi yoktur; ta ki, birileri geçici olarak sahipleninceye kadar.

252. Sokak insanı hem alçartır, hem de yüceltir.

253. Bir ressam için tuval neyse, bir devrimci için sokak odur.

GEZİ

254. 'Gezi Olayları'nın temel gücü, totaliter bir rejime karşı basit bir hak arama amaçlı değil, 'sıcak' bir 'özgürleşme arayışı' olmasındaydı. 'Kitle'ler, özellikle politik olaylarda, bireylerin kimliklerini geçici de olsa geride bırakmaları, yığın içinde adeta erimesiyle ortaya çıkar. Ancak Gezi olaylarında bunun tersi oldu; Birey olarak, kendi özgün kimlikleriyle katıldı insanlar. 'kitle'den tikele (sıfat) geçme eylemi yaşandı. Başka bir açıdan söylersek, bir kitlenin tikelleşmesine (yüklem) tanık oduk ilk defa.

255. 'Gezi Olayları':

> Bireylerin sezgisel bir patlamayla dışarı fırladığı niteliksel bir sıçramaydı.
>
> Politik bunalımın, politikadan bağımsız demokratik işleyişsizliklerlere indirgenmesine karşıydı.
>
> Reaksiyoner bir eylem ya da devrimsel bir hareket değildi. Yeni politik alanlar açan, siyasete yeni sorular soran, kendi kendini - yeniden- üreten toplumsal bir eylemdi.
>
> Ütopik bir dürtüsü yoktu; kolektif hayal gücününün tekrar işlemeye başladığı bir uzam yarattı.
>
> Politika sonrasına (post-politics) geçildiği iddia edilen bir dönemde, yaşamın politika ötesine çekme arzusuyla sokakları aldı. Siyasete, "geri dön"çağrısıydı.
>
> İşlevci akıl ve mutluluk arasında kopan, yaratıcı ve özgürleştirici bağı tekrar kurmak için dışarı çıkıştı.
>
> Lider beklemedi; hedefler gösterilmesine, hazır bir düşünce silsilesinin kılavuzluğuna ihtiyaç duymadı, hiyerarşi yaratmadı, homojenlik aramadı. İnsanı siyasetin merkezine taşıma dürtüsüyle harekete geçti.

Bu nedenle, 'Gezi Kitlesi'nin eylemi tanımlanamadı. 'Ayaklanma', 'Kabarma' değil, 'Olay' olarak geçti tarihe.
'Sıcak özgürlük' arayışıyla ortaya çıkardığı enerji, Gezi'nin çekilmesiyle büyük bir boşluk bıraktı geride.
Destekleyenler ve karşı çıkanlar kendilerini Gezi'ye göre tekrar tanımlamak zorunda kaldılar. İlgisiz kalan çıkmadı. Bu nedenle 'kimlik'ler üzerinden kendilerini tanımlayanlar, konformistler, binlerce bedeni tek kafayla temsil edenler anlayamadı; şüpheyle yaklaştı, uzak durdu, karşı çıktı, saldırdı.

256. Duygular ve politika ateş ve barut gibidir; ne ki, karıştırmak da gerekir onları.

257. Her 'şey'i ve herkesi anlamak ne mümkün, ne de gereklidir. Önemli olan anlamadığımız şeylerden de haz alabilmektir.

258. Uyuşmadığımız düşüncelerden bir haz almaya başladığımızda gerçek demokrasiyi bulabiliriz.

259. Günümüzde, 'hoşgörülü' olmanın saikası, tikel aklın özgün varlığını ortadan kaldırmanın yöntemlerinden biri haline gelmiştir.

260. Her dönemin 'faydalı aptallar'ı vardır. Onlar her zaman hazırdır kandırılmaya. "Güvendiğiniz dağlara kar yağdırmak" onları hiç etkilemez; daha önce oralarda bir kayak merkezi açmayı düşünemediklerine hayıflanırlar sadece.

261. 'Kurtarıcılar' her zaman çıkabilir. Kurtarılması gereken bir durum olmadığı zaman bunu yaratmak için çalışırlar. Onlar toplum liderlerinden farklıdırlar; öncelikleri, göstermek istedikleri gibi toplumun çıkarları değil, kendileridir. İlgi merkezine yerleşmek için herşeyi yaparlar. Çocukluk dönemlerinde, oyun bahçesinde, ilkokul sıralarında bile geleceğin 'kurtarıcı'ları kendilerini belli ederler. Onlardan kurtulmanın en iyi yolu erken yaşlarda onları sanata yönlendirmektir.

262. Kimlik, gururlanacak ya da utanılacak bir şey değil, sürekli geliştirilmesi gereken organik bir şeydir.

263. Önemli olan bardağın yarısının dolu veya boş olması değil, bardağın kimin elinde ve ne ile dolu olduğudur.

264. Her zaman başkaları gibi düşünmediğimizi düşünürüz; oysa en çok arzuladığımız şey de, herkesin bizim gibi düşünmesidir.

265. Düşüncelerini bir geviş getirme maddesi gibi kullananlar vardır. Hazımsızlıkları oradan gelir.

266. Suskunlar ve gevezeler, fasit bir dairenin iki karşıt ucunda konumlanırlar. Birinciler, turun başındayken, ikinciler, bitirmeye yakındır. Aynı düzlemde yaşadıkları için birbirlerinden nefret ederler.

267. 'Aşırı uçlar'ı tasvip etmememizin nedeni, orada bulunmaya cesaretimizin olmamasındandır.

268. "Herkesin içinde bir 'Hitler' vardır. Koşullarını bekler çıkmak için." derler. Oysa, koşullardır, herkesin içinde var olan; Hitlerler, çıkmak için o koşulları kullanır.

269. Eğer etrafınızdaki 'gerçek'i tanıyamıyorsanız, başkasının gerçeklemiş potansiyelinde yaşıyorsunuzdur.

TARİH

270. Tarihin düşmanlara ihtiyacı vardır; varlığını ve sürekliliğini korumak için. Ütopyalar ise, bu varlığı gerekli ve kaçınılmaz kılmak için üretilir. Gerçeğin ütopyalar karşısında aldığı kalıcı zaferler bu diyalektiği ortadan kaldırmaz.

271. Tarih, insanın kendini onaylatmasının en üst kurumudur. İnsan, bu onay olmadan hayvanlaşır.

272. Eğer Fukuyama'nın "tarihin sonu" öngörüsü geçekleşseydi, bir süre sonra, bildiğimiz anlamda insanın da sonunu ilan etmek zorunda kalacaktık. Gerçekleşmemesi, bu süreyi sadece uzattı.

273. Tarihin sonu, kolektif düşlerin bittiği gündür.

274. Antik Yunanistan'dan beri felsefe çok yol katetmiştir. Ne ki, kullandığı sözcükler fazla değişmemiştir.

275. Filozoflar putperestir; kelimelere tapar onlar. Kelimeleri yanlış anlamlarından kurtarmaktır misyonları.

276. Bilinç bilgiyle ilgilidir; derinlik sezgilerle. Sezgilerdir, bilgiye derinlik veren.

277. "Mağdur"lar çağımızın elitleridir. Kimlik politikalarının bir tezahürü olarak ortaya çıkan "Mağdurluk" da en yüksek politik kurumu.

278. Profesyonel' mağdurlar:

- Mağdur oldukları konunun uzmanıdırlar.
- İster tek bir kişi, ister sosyal bir grup veya bir ulus olsun, mağdurlar, insanlık adına konuşma haklarının sadece kendilerinde olduğunu düşünürler.
- Yaşamlarını tek bir konu üzerinde yapılandırır, kimliklerini mağdurluk üzerine kurarlar.
- Toplumda her gelişme ve olayın kendileriyle bir ilişkisini keşfederler.
- Onlara göre dünya ikiye ayrılır: Mağdur olanlar ve diğerleri.
- Mağduriyetleri bir süre sonra bir "din"e dönüşür. Başlarının üzerinde bir hale ile yeni müritler aramaya çıkarlar.
- Dünyanın kendi mağduriyetleri çevresinde döndüğüne emindirler.

- Mağdurluk, onlar için patolojik bir varoluştur.
- Sayıları ve etkileri artıkça sadece mağduriyetleriyle ilgili değil, her konuda tarihsel bir haklılık ilan ederler.
- Görüşlerinin eleştirilmesine, mağdurluklarının inkarına karşı yasalar çıkarırlar.
- Kendilerini ussal bir gettoya hapsettiklerinin farkında değillerdir.

279. Uluslar da insanlar gibi doğar, büyür, yaşlanır ve ölür. İnsanın aksine uluslar yeniden doğabilirler, başka bir bedende.

280. Toplumsal çatlamalar, yüzdeki kırışıklıklar gibi ulusların yaşlılıklarının belirtisidir. Bunları makyajla kapatmak diktatörlerin işidir.

281. Diktatörlüklerin varlığını yasaklanan sözcüklerden anlayabilirsiniz.

282. Diktatörlükler sonrası sözcükleri havalandırmak gerekir; gerçek anlamlarına geri dönebilmeleri için.

283. Tarihteki en büyük intihal suçu Romalılarındır. Yunan uygarlığını kopya üzerine bir uygarlık kurmuşlardır.

Yeni başlayanlar için İngiliz-ce

284. Britanya İmparatorluğu, Roma veya Osmanlı İmparatorlukları gibi, ülkelerin (coğrafyaların) işgaliyle değil, anlamların işgali üzerine kurulmuştur. 'Anlamlar imparatorluğu'dur Britanya. Bu nedenle, irredantist değildir günümüzde. Yine de, kültürel ve dilsel tahakkümünü sürdürmek için elinden geleni yapar.

285. Sahiplenmeyi İngilizler kadar açık, hayasız ve tanrının kendilerine bahşettiği bir hak gibi ikircimsiz yapabilen başka bir halk yoktur. Adeta tüm insanlık tarihini 'İngiliz-ce-leştirmişlerdir'. Haklı olarak, başka uluslara karşı sessiz bir vakurlukla ilan ettikleri üstünlükleri buradan gelir; başkalarının onlara saygısı da. Başka ülkelerden aldıkları her şeyi korumuş, itina ile saklamış, benimsemiş ve kendilerine mal etmişlerdir.

286. Başka ulusların değerini farketmedikleri veya gereken değeri vermedikleri 'şey'ler üzerinde bir uygarlık kurmak tarihte sadece İngilizlerin başardığı bir şeydir.

287. İnsanlık tarihinin en büyük 'kolaj' eseridir İngiltere.

288. İngilizlerin kayıtsız uzaklığı ve soğukluğu da buradan gelir; bilinç altındaki suçla arasına mesafe koyma çabasından. Eğer her şeye rağmen yaklaşıp, kabul görürseniz abartılı hoşgörüsüyle özür dilemiş sayar kendini, tarih adına.

289. Eğer ülkelerin halklarını karşılıklı değiştirseydik; örneğin, Fransızları Yunanistan'a, Yunanlıları, Almanya'ya, İspanyolları İngiltere'ye yerleştirseydik, gittikleri yerde başarılı olabilecek olan tek halk İngilizler olurdu.

290. İngilizleri tanıdıktan sonra bu halkın beş kıtada yüzyıllarca yaptıkları zülme inanmak çok zordur. Doğruların ötesine yerleştirdikleri varlıklarıyla tarihten şüphe ettirirler sizi...

291. Sadece kendi değerlerinin üstünlüğüne inanmış 'sinik' (cynical) bir var oluşu vardır Ada insanının; dünyaya olan ilgisi bu varoluşa değdiği noktada başlar ve dairesel bir eğride kendine döner.

292. İngilizcede günlük yaşamda "yalan", "gerçeğin tasarruflu kullanımı" anlamına gelir; politik terminolojide ise, "siyaseten doğruluk".

293. Kiliselerin, katılımın azalmasıyla birlikte ard arda kapanması, onların ateist veya agnostik olmalarıyla bir ilgisi yoktur; Tanrıya ihtiyaçları yoktur sadece.

294. Tarihte en anlamsız yürüyüş, Romalıların İtalya'dan gelip Britanya adasını işgal etmeleridir.

295. Romalıların tanrısı Janus'un, İngilizleri tanıdıktan sonra Romayı terkedip, İngiltere'ye yerleşme kararı almış olma olasılığı oldukça yüksektir. (*)

296. Tiyatroyu Yunanlar yaratmıştır, ama onu 'yaşamsallaştıran' İngilizlerdir.

297. 'Modernizm'i özümsemiş olmalarına rağmen 'büyük anlatılar'ın hiçbir zaman yaşam bulmadığı bir toplumdur. Postmodernizmin böylesine hissettirmeden, gösterişsiz, 'doğal akışı' içinde toplumda kabul görmesi de bu nedenledir.

298. Bizdeki 'Baba' yerine 'Dadı' sözcüğü (*Nany State*) imler İngiltere'de devleti. Bu sadece semantik bir sorun değildir. Tanımsal benzetmedeki bu fark, devletin siyasi misyonu anlamında yapısal bir değişikliğe işaret etmese de, devletin edimsel varlığıyla ilgili bireyin algılamasında derin bir yarık ortaya çıkarır. Dilsel bir tonlama farkı gibi görünmesine rağmen, 'Baba'nın yerini 'Dadı'nın alması, günlük yaşamdaki sosyal davranışlardan, toplumsal yapılanmaya ve bireyin devlet aparatlarının işleyişleriyle olan ilişkilerine kadar köklü bir dönüşüm yaratır. 'Dadı' benzetmesi, vatandaşla devlet arasında, "güvenli" bir mesafe yaratılmasının psikolojik koşullarını hazırlar: 'Baba', kan bağı üzerine kurulmuş bir ilişkiye işaret eder; 'Dadı' yabancıdır. 'Baba' ve 'Dadı'yla olan duygusal ilişki de bu anlamda farklılık gösterir: 'Baba' içsel bir 'ruh hali'dir; oysa 'dadı' dışsal (çalışma saatleri olan) bir varlık. 'Baba' erkektir; 'dadı' kadın. (Erkek dadılar olmasına rağmen, 'dadı' dişili imler.) 'Baba' biyolojik olarak vardır; 'dadı', seçilmiş. 'Baba' otorite sembolüdür; 'dadı' profesyonel bakıcı. 'Baba' kalıcıdır; 'dadı' geçici. 'Baba'nın çocuğu büyür; 'dadı'nın büyümez. (Çocuğun büyümesiyle başka bir çocuğa bakmaya gider dadı.) 'Dadı' imgesi, anılarda her zaman çocuklukla eşdeğerdir. Bu nedenle İngilizlerin otoriteyle ilişkisi büyümez, çocuk kalır. Özel yaşamına da bu ilişki yansır. Örneğin, ancak beş yaşındaki bir çocuğa yapılabilecek hatırlatmaları otoritelerden duyması onu şaşırtmaz. Tersine, tren istasyonlarında veya metroda, "bu sıcak yaz günlerinde lütfen yanınızda bir şişe su bulundurun!" anonsu ona dadının şefkatini hatırlatır. Otorite onun için dişildir. Bu haliyle kabule daha uygundur.

299. Sözcüklerin hecelerine verdikleri vurgu ve tonal farklılıklarla en masum bir kelimeyi bile küfüre çevirebilirler. "Teşekkür" ederek küfür edebilen tek halktır, İngilizler.

300. Günlük münhalliklerini, bir mezar taşında özetlenebilecek yaşamlarını bile iki ayna arasında yaşamışcasına, büyük bir alçak gönüllülükle anlatabilirler.

301. Kendilerini bu kadar mizah konusu yapan başka bir halk yoktur. Fütursuzca 'İngiliz olmak'ı tiye alır, gülmece konusu yaparlar. Abartılı öznelliklerinin kurbanı olmaktan kolektif kurtuluşun bir yöntemidir bu aslında.

302. Toplumda açık ırkçılık veya ayrımcılığın yasalarla önü kesilmiştir. Daha da önemlisi, ırkçılığa karşı tutum, yasaların yaptırım korkusunun ötesine geçmiştir bir İngilizin yaşamında. Ne ki, yerli halk ve etnik azınlıklar arasındaki 'sosyal rütbeler' omuzlar üzerinde adı konmamış bir statü apoletleri gibi hissedilir. Sessizce, beden diliyle, sözcüklerin hecelerine yapılan vurgularla

tekrar-tekrar teyid edilir bu. Günlük yaşamın bir parçasıdır, toplumsal statülerin hatırlatılması; resmi bir kurumda, otobüste, alışverişte, işte, kuyrukta...

303. 'Öteki'nin, yabancının, göçmenin varlığını sorgulamaz. Ona ihtiyacı olduğunun bilincindedir. Sadece ona 'yerini', nazik bir ev sahibi titizliğiyle hatırlatmak ister her daim. Sonsuza kadar "misafir" olduğunun bilincinde olup olmadığını bilmek ister. Geleceğinin inşasında onun kaçınılmaz rolünü teslim eder; hatta onun katılımını teşvik eder; kendi çizdiği bir çerçeve içinde. 'Varoluş'unu denetlemek ister sonradan gelenin.

304. Aksanından dolayı anlayamadığı yabancıyı anlamış gibi yapıp gülümseyerek geçiştirmesi, nezaketinden değil, yabancının "yerini" belirlediği için müteşekkir olduğundandır.

305. İşgal ettiği topraklara "medeniyet" götürdüğüne içten inanan klasik sömürgeci atalarından bugüne sızıp gelen karakterin edimsel bir dışavurumu olarak ortaya çıkar bu ilan edilmemiş 'üstünlük kompleksi'.

306. Kuralcı ve şekilcidir: On bin feet'de yemek servisi yapılırken uçağın aniden irtifa kaybetmesiyle üzerine çay döken hostesin özür dile-yememesi, onu, uçağın yere çakılma olasılığından daha fazla düşündürür. Yangın çıkan öğrenci yurdundan panik halinde kaçan kız öğrencileri, başlarını bağlamaları için geri gönderen fanatik dincilerle farkında olmadan kurdukları hayret verici benzerlikleri sadece bu noktadadır.

- paralellik- yakınlıkları bundandır. (*) istemeden birleştikleri nokta buradadır. fundamentalizm ve entegralizmin buluştuğu nokta:

307. *"Think outside the box"* iş çevrelerinin çalışanlarına sık sık tekrar ettikleri ve en sevdikleri meseldir. Ancak aldanıp gerçekten "çerçeve"nin dışına çıkarsanız kendinizi kapının önünde bulursunuz. Onların 'farklılık'ı yakalama arzusunu teşvik etmelerinin amacı, aynılığa teslim olmanın fiyatını yükseltmektir.

308. Yemeğin heryerde konuşulduğu, sadece mutfakta olmadığı bir yerdir, İngiltere.

309. Bir İngiliz; (Eğer yutdışında değilse!)

> vücut dili yerine sözcüklere verdikleri vurgularla oyanayarak, seslere şekil vererek, söylediklerinden çok söylemedikleriyle kendini ifade eder;
>
> kinaye ve istihza ustasıdır;
>
> sözcüklerin ve acıların hiyerarşisine kesinlikle uyar;
>
> yaşamı profesyonel yaşar;
>
> Titanik batarken güvertede kemancının son notayı çalmasını bekleyecek kadar sanata saygılıdır;

düşündüğünü hissetmez; hissettiğini ifade etmez;

sabırlıdır; kimin haklı olduğundan bağımsız olarak, sonunda kazanacağını, 'öteki'nin öfkesine yenilip vazgeçeceğini bilir;

kendisine çocuk gibi ilgi gösterilmesinden hoşlanır; bu nedenle herkese çocuk muamelesi yapar;

yardımseverdir; 'öteki'nin haklarını savunmak için onun 'sesi' olmayı o kadar benimser ki, bir süre sonra 'öteki'nin bedenine yeni bir ruh gibi girer; 'öteki' de ona benzemeye başlar;

abartılı nezaketiyle gizler eksikliklerini;

detaycıdır; bu nedenle, 'büyük resmi' kaçırır; ve sonunda odaklandığı detay üzerinden kendi yeni bir 'resim' çizer;

Teatral bir 'act' gibi yaşamak onun otantik varoluşudur;

Bir vantrilog elindeki kuklayı seslendirerek ona bir karakter ve can verir; bir İngiliz kendini konuşturur;

O kadar sık özür diler ki, yaptıkları hatalardan dolayı sonunda siz kendinizi suçlu hissedersiniz; İngilizlerin "sorry"si bu nedenle 'bulaşıcıdır'. Yabancıların en kolay ve en çabuk benimsedikleri özellikleridir bu;

Yabancı diller konuşsa da algılaması tektir.

YABANCI DİL
-Sözcükler düellosu - Dillerin düellosu

310. Yabancı bir dilde sevmek, saçmalamak, sövmek, övmek daha kolaydır.

311. Yabancı bir dilde hiç bir zaman 'özgür' olamazsınız.

312. Ana dil yalnız kalmanıza bile izin vermez.

313. Yabancı bir dili akıcı konuşmakla, o dilde akıcı düşünmek iki ayrı olgudur; biri, diğerini izlemez.

314. "Öğrenilen her dil, farklı bir kimliktir." derler. Yabancı diller, farklı varoluşlar arasında yer değiştirmeyi sağlayan tüneller açar. Bazıları bu tüneller arasında yolculuk yapar. Bazıları ise, oralarda saklanır.

315. Trajediler yabancı dilde daha dramatik, ana dilde daha gerçektir.

316. Yabancı bir ülkede birbirine benzer insanların biraraya toplanması evrimsel bir dürtüdür: Bilinen, güvenlidir. Ancak bunu ısrarla sürdürenler, kültürel ensest düşkünleridir.

317. Yabancı bir dil ancak, bireyin kendine ait tüm realitesini bıraktığı zaman tam olarak öğrenilir.

318. Yabancıları ancak kendi dillerinde tam olarak anlamak mümkündür.

319. Yabancı bir ülkede, bir göçmenin özlemleri, gelecekle ilgili planları da yerel renklerle bezenir artık.

320. En çok acı veren yersiz-yurtsuzluk, insanın kendi memleketinde ve ana dilinde yaşadığıdır.

321. Dünyanın farklı coğrafyalarında, farklı kültür ve diller arasında yaşayan Çingenelerin yaşama yaklaşım ve davranışlarındaki muhteşem benzerlik, 'yerleşik' olmamalarından gelir. 'Yerleşiklik'tir özgünlüğün anavatanı.

322. Göçmenin yabancı bir ülkede ilk yaptığı şey yeniyi aramak değil, geçmişle hesaplaşmaktır.

323. Gerçekte kimse asimile olmaz, olmuş gibi yapar.

324. Göçmen geçici olarak 'zamanın dışında' yaşar; öğrendiği her yeni kelimeyle bir adım atar içeri.

325. Sözcüklerin ekonomi ve politiği:

'Dili silahlandırmak', şiddeti nihai olarak ortadan kaldırmanın tek yoludur. Dilin şiddetinden kimse ölmemiştir şimdiye kadar. Bugün için sorun, herkesin bu silahı kullanmasını bilmemesidir. Bu nedenle cehalet, tüm kötülüklerin anasıdır. Tetiği çekmeyi öğrenmek kolaydır, ama sözcükleri bir mermiye dönüştürmek bilgi ve beceri ister.

326. Çirkinlikleri sözcüklerle örtemezsiniz.

327. Sözcükler masumdur; fiilerdir - yüklemlerdir suçlu olan. Oysa sözcükler fiillerin azmettiricisidir. Ama bunu kanıtlayamazsınız. (*)

328. Fiiler, ontolojik olarak suça yatkındır. Bunu bilen sözcükler azmettirir - kullanır onları. (*)

329. Bir sözcüğü kavramlaştırmak, bir çocuk sahibi olmak gibidir; onun gelişmesinin, büyümesinin sorumluluğunu almalısınızdır.

330. Her sözlük kendine özgü potansiyel bir gerçeklik taşır.

331. Herkesin yanlış anlaşılma hakkı vardır. Sorun bunun suistimal edilmesindedir.

332. İnsanın ilk kullandığı kelime nedir? (Biz?) Ya da son kelimesi ne olacaktır? (Ben?)

SÖZCÜKLER - Sözcük yığını

geçmiş	*past*	Bilim	*Science*
yaratı	*creation*	Merak	*curiosity*
gözlem	*observation*	Ayrıntı	*Detail*
kimlik	*identity*	Gelecek	*The future*
bellek	*memory*	Birey	*Individual*
kolektif	*collective*	Kanser	*Cancer*
Acı	*pain*	Doğa	*P*
Propaganda	*P*	Bağ	*P*
Sıkıntı	*P*	Yıkım	*P*
Kayıp	*P*	Varoluş	*P*
Silah	*P*	Tarih	*P*
Mitos	*P*	Ben	*I, myself*
Din	*P*	Göçebe	*P*
Bekleyiş	*P*	Düş	*P*
Para	*P*	Gerçek	*P*
Teknoloji	*P*	Bilim	*P*
İletişim	*P*	Oyun	*P*
Plan	*P*	Çocukluk	*P*
Büyüme	*P*	Eylem	*P*
Afyon	*P*	Zaman	*P*
Güzellik	*P*	Öteki	*P*
Biz	*P*	İnat	*P*
İlaç	*P*	Yerel	*P*
Metastas	*P*	Data	*P*
Devrim	*P*	Farkındalık	*P*
Algı	*P*	Kutu	*P*
Bilgi	*P*	Beden	*P*
Antik	*P*	Şimdi	*P*
Merkez	*P*	Pıhtılaşma	*P*
Detay	*P*	Tali	*P*

Yolculuk	P	Ölüm	P
Son	P	İşkence	P
Kan	P	Virüs	P
Deney	P	Deneyim	P
Hız	P	Makine	P
Eski	P	Sürtüşme	P
Şüphe	P	Cinsellik	P
Cinsiyet	P	Katı	P
Aşınma	P	İkilem	P
Çıkmaz	P	Sıfırlamak	P
Olmak	P	Şizofreni	P
Uyarıcı	P	Doğuş	P
Aşk	P	Anı	P
Eşitlemek	P	Ütopya	P
Hoşgörü	P	Aydın	P
Birörnekleşme	P	Buharlaşma	P
tevekkül	P	Çöl	P
Kifayet	P	Paslanma	P
Sembiyöz	P	Hedonizm	P
Vanitas	P	Omnipotent	P
Safra	P	Özdeşleşme	P
Kefaret	P	Artık	P
Totoloji	P	Mutasyon	P
Gösterge	P	Yapıbozum	P
Tortu	P	Strateji	P
Moloz	P	Doku	P
türdeşlik	P	Sınıflandırma	P
Ürün	P	Listeleme	P
Kurmaca	P	melezlik	P

Milton Keynes UK
Ingram Content Group UK Ltd.
UKHW051240051223
433524UK00011B/83